透過素描學習
動物＋人體比較解剖學

加藤公太＋小山晉平 著

前言

我在2020年出版了《透過素描 學習美術解剖學》，而本書的動物解剖學篇，則是前作的續篇企劃。

身為美術解剖學的教員，有時會解說不僅是人體，還有馬、獅子等與美術有關的動物構造。但是，美術解剖學的教員通常是研究人體或動物的專家，而且動物的解剖學者，又各自有自己專精的動物種類。

因此，我聯繫了熟悉狗和鳥類的小山晋平老師，並拜託他與我合著本書。之後，又在小山老師的介紹下，與長頸鹿研究學者郡司芽久老師見面，體驗並採訪了實際的動物解剖過程。因為本書沒有後記的關係，所以我要借這個機會，向郡司老師致謝。動物解剖學和人體解剖學一樣，是基於對動物的敬意、以及飼主與其動物相關的許許多多的人們的厚意才得以成立的。這對我來說是一個很好的機會，能夠讓我切身體會到，這門學問絕非是可以用一種輕率的心態，只為了滿足好奇心去觀察動物內部構造的行為。

人體和動物，尤其是哺乳動物具有相當共通的身體構造。解剖學的名稱和人體也有很多共同的部分，所以可以建立彼此對應的關係。對於曾經學習過人體美術解剖學的藝術工作者來說，動物的構造相對於人類構造的哪個地方，或者哪些是人類所沒有的構造，應該都能隱約地判別出來吧！

本書在編輯的時候，設定了以下方針。因為是人體篇的續篇作品，所以內容體裁採取的是比較人類和動物構造的比較解剖學形式。刊載的動物並非依照生物學或是進化的順序，而是儘量選擇了在美術作品中出現情況較多的動物。

內容不僅是解剖學的解說，還刊載了關於比例、體表區分的比較等等，屬於美術方面的觀察角度。比起詳述單一動物的構造，更著重於各種動物的比較，找出各自的特徵，因此僅做出簡單的解說。至於實際的美術作品範例，本書選擇以幻想動物為主題，並標示出其內部的構造。最後介紹的是很少在現代美術解剖學書籍中刊載的發育生物學的一部分以及內臟構造，還有（在前作人體篇沒能刊載的）女性身體構造。生物的構造不僅僅是由骨骼和肌肉所構成，而且現代美術所需要的解剖學資訊也變得更

加多樣化了。李奧納多·達文西曾經繪
製過內臟和胎兒的解剖圖。這被認為是
為了表現出在《聖母領報》這類會讓人
聯想起懷孕的女性形象表現的取材過
程。因為我們很難表達出自己所不知道
的事物。

學習美術解剖學的藝術工作者經常會問
我「學了那個知識可以用來做什麼？」。
那個答案大概是這樣的──〈美術解剖
學是透過與生物構造相關的客觀知識與
圖示，來增進藝術觀察眼力的一門學
問。一旦掌握了內部的構造，日後就可
以隨時意識到內部的狀態了。因此，不
是「可以用來做什麼？」，而是只要學
會了，就能夠成為隨時都可以運用的狀
態〉。如果本書的內容能幫助各位藝術
工作者提升觀察眼力的話，那就太好
了。

2021.10 作者

Contents

Part 1
骨骼的外形輪廓及比例

Part 2
靈長類

Part 3
貓科、犬科

Bammes, Gottfried. Complete guide to Drawing Animals. Search press, 2013.

Bammes, Gottfried. Grosse Tieranatomie. Ravensburger, 1991.

d'Esterno, Ferdinand-Charles-Philippe. Du vol des oiseaux, A La Librairei Nouvelle, 1865

Diogo, Rui et al. Photographic and Descriptive Musculoskeletal Atlas of Bonobos. Springer, 2017.

Ellenberger, Wilhelm. Handbuch der Anatomie der Tiere für Künstler vol.1-5. Dieterich'sche Verlagsbuchhandlung, Leipzig, 1900-11

Goldfinger, Eliot. Animal Anatomy for Artists: The Elements of Form. Oxford University Press, 2004

Hartman, Carl G and Straus Jr, William L. Anatomy of the Rhesus monkey. Williams & Wilkins Company, Baltimore, 1933.

Meyer, Adolf Bernhard. Abbildungen von Vogel-Skeletten Band 1. R. Friedländer & Sohn, 1879-1888.

Meyer, Adolf Bernhard. Abbildungen von Vogel-Skeletten Band 2. R. Friedländer & Sohn, 1889-1897.

Tank, Wilhelm. Tieramatomie für Künstler (3rd ed) . Otto Maier Verlag, Ravensburg, 1939.

Raven, Henry C. The anatomy of the gorilla. Columbia university press, New York, 1950.

Richer, Paul. Anatomie artistique. LIBRAIRIE PLON, Paris, 1890.

Richer, Paul. Nouvelle anatomie artistique les animaux I: Le Cheval. LIBRAIRIE PLON, Paris, 1910.

Richer, Paul. Nouvelle anatomie artistique II: Morphologie La Femme. Paris, 1920.

Wilhelm Ellenberger、Hermann Baum／著　H. Dittrich /插圖　加藤公太／插圖＋譯、姉帯飛高、姉帯沙織、小山晋平／譯《エレンベルガーの動物解剖学》ボーンデジタル, 2020

Bruce M.Carlson／著 白井敏雄/監譯《パッテン 発生学》西村書店, 1990.

George C. Kent, Robert K. Carr／著 谷口和之、福田勝洋／譯 《ケント　脊椎動物の比較解剖学》 書房, 2015.

Bammes,Gottfried／著・大久保ゆう／譯《定本 基本の動物デッサン》パイインターナショナル, 2018

Dr. T.W. Sadler PhD／著 安田峯生、山田重人／譯《ラングマン人体発生学》メディカルサイエンスインターナショナル, 2016

Gary C. Schoenwolf PhD等／著《カラー版　ラーセン人体発生学》西村書店, 2013.

Leonard B.Radinsky／著 山田格／譯《脊椎動物デザインの進化》海游 , 2002.

Alfred Sherwood Romer等／著《脊椎動物のからだ: その比較解剖学》法政大学出版局, 1983.

遠藤秀紀／著《動物解剖学》東京大学出版会, 2013.

松岡廣繁 他／著《鳥の骨探》NTS, 2009.

三木 成夫／著《生命形態学序 —根原形象とメタモルフォーゼ》うぶすな書院. 1992

三木 成夫／著《生命とリズム》河出文庫, 2013

三木 成夫／著《内臓とこころ》河出文庫, 2013

Part 1
骨骼的外形輪廓及比例

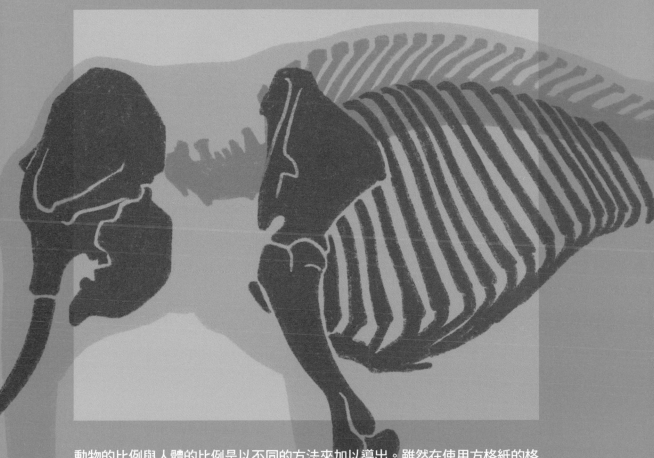

動物的比例與人體的比例是以不同的方法來加以導出。雖然在使用方格紙的格子面積來區分，或者以身體長度的一部分來區分出更大的部位這一點與人體比例的研判方式相似，但很難將頭部做為基準點。比較常用的方法是以軀體前後的長度，或是從地面到背部的高度做為基準。

人類與大猩猩的直立比例

人類	大猩猩	大猩猩	人類

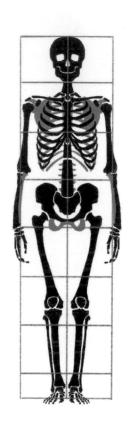 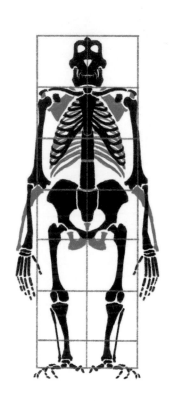 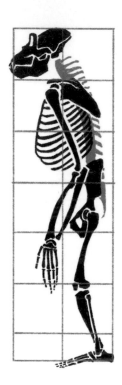 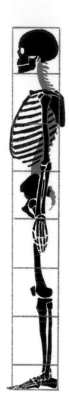

這是在美術解剖學中經常使用，以頭蓋骨的高度來進行解說的比例圖。然而這只能適用於直立的動物。
在此為了進行比較，將大猩猩的骨骼的比例圖也排列出來。

從正面觀察人類的比例大概是7.5頭身。而大猩猩則是6.5頭身，這是因為與人類相比下肢較短的關係。

大猩猩的上肢比人類長，指尖到達膝蓋關節附近。身體前後的厚度，人類大致可容納在一個相當於頭部
高度的正方形之中，而在大猩猩的場合，則有兩個正方形的厚度。

所謂的比例，並不是存在於自然界的絕對標準。而是將原本用來製作壁畫的方格區分法，應用於人體和
動物的身體。只是作為身體各部位的高度和寬度的參考基準，用來確認肩部、肘部、膝部、手腕和腳踝
的位置。

人類與黑猩猩的四足姿勢的比例

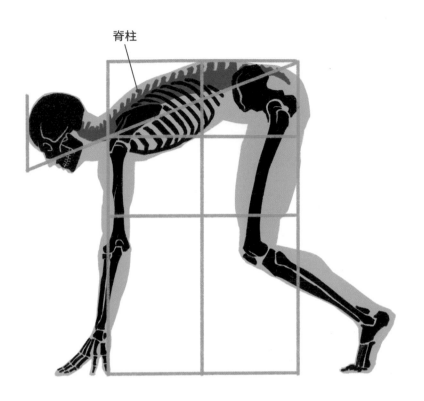

脊柱

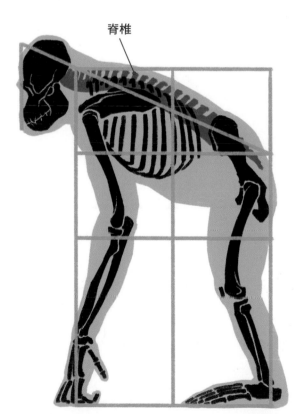

脊椎

這是為了與四足動物進行比較，以四足姿勢圖示的人類和黑猩猩的比例圖。人類相對於上肢，下肢較長，脊柱向前方傾斜。頭部的高度大約是從地面到腰部高度的4分之1。

黑猩猩的下肢比上肢短，所以脊椎（※）是向後方傾斜。頭部的高度大約是從地面到後頸高度的4分之1。

※在解剖學中，人類使用「脊柱」，動物則使用「脊椎」的稱謂。

馬的比例

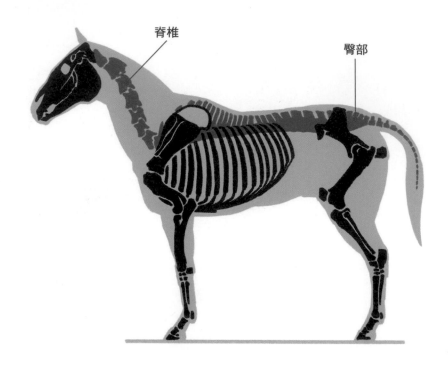

脊椎

臀部

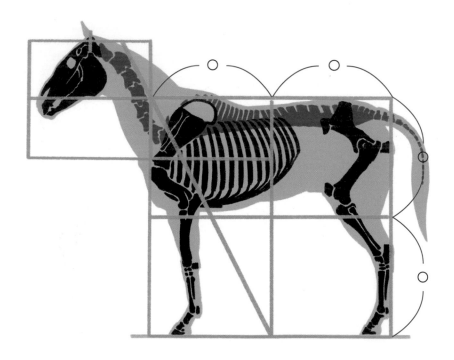

四足著地的動物是以靜止的姿勢作為比例圖的基準。將從頸部到臀部的前後長度,以及從地面到背部的高度所形成的長方形進行分割運用的話,在比較的時候相當方便。對角線則可以使用於脊椎這類與內部構造的傾斜角度相匹配的部位。如果不能很簡單明瞭地作為自己想表現的姿勢參考基準的話,那麼使用比例圖的效果就很薄弱了。

牛的比例

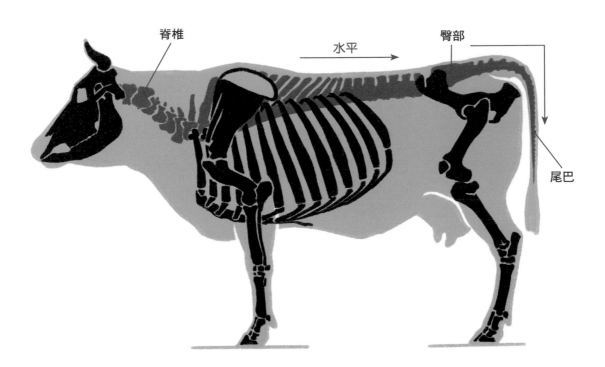

脊椎

水平

臀部

尾巴

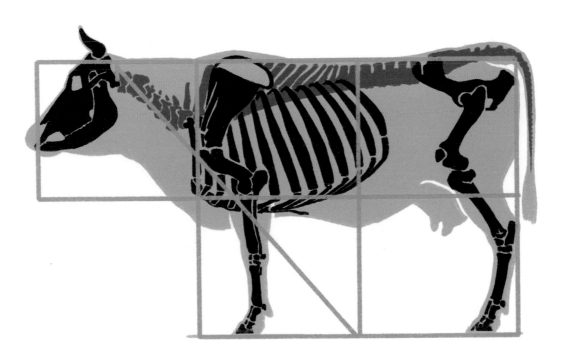

牛的比例與馬相比之下是一個更長的長方形。背部的輪廓接近水平，頸部的骨骼也比馬更向前傾。從臀部到尾巴的外形可以畫出一條接近四角框的線條。從地面到腹部輪廓的距離也很近，給人的印象是重心位在下方。

獅子的比例

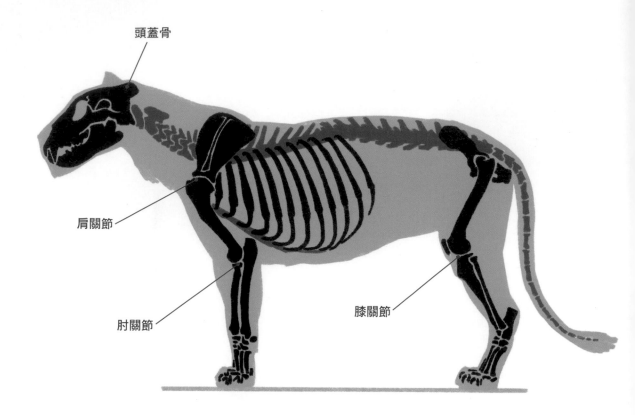

頭蓋骨

肩關節

肘關節

膝關節

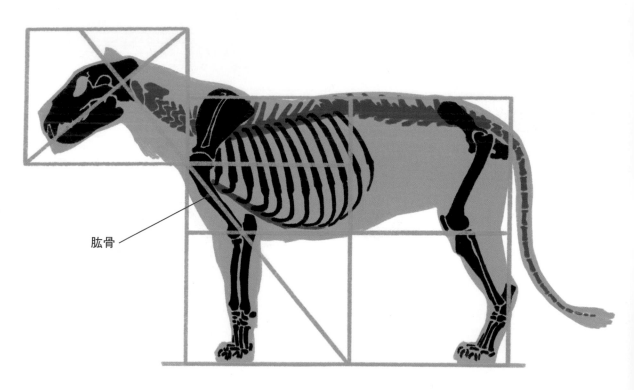

肱骨

獅子也可以用和馬和牛的比例圖幾乎相同的分割方式來對應。肩關節與肘、膝關節重疊在分割線上,對角線與肱骨的傾斜與顱骨的傾斜重疊。

家貓的比例

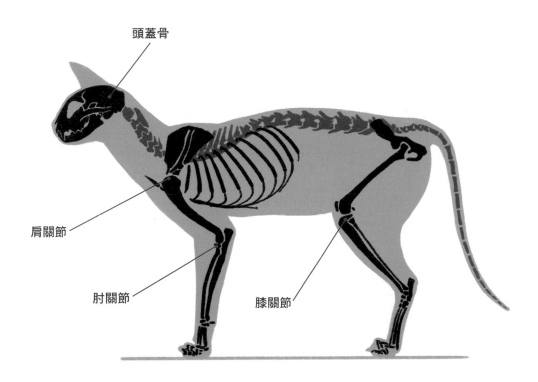

頭蓋骨

肩關節

肘關節

膝關節

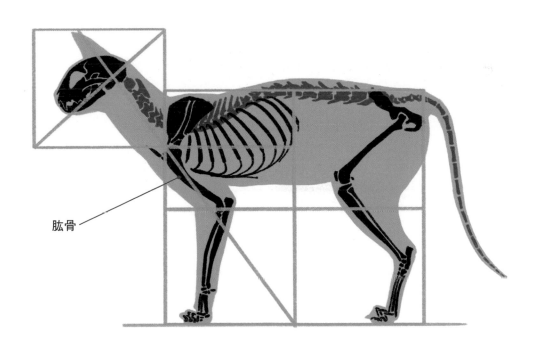

肱骨

家貓與獅子相較之下,分割的長方形較窄,也較高。身材的印象與獅子相比,給人一種纖瘦、輕盈的印象。

狗（義大利靈緹犬）的比例

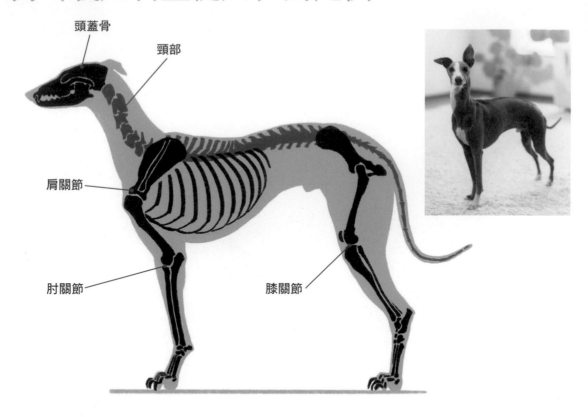

頭蓋骨

頸部

肩關節

肘關節

膝關節

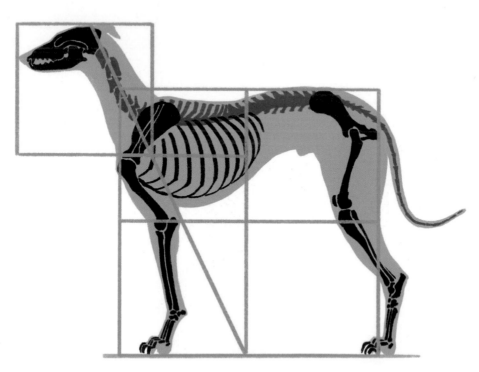

這是一種長頭、整體外形瘦長的犬種。與家貓相較之下，頸部抬得較高，因此需要將頭部的長方形配置在後方的位置。我們也可以藉由確認體表的輪廓與比例圖參考位置之間的距離有多少，來當作掌握形狀時的參考依據。

狗（德國狼犬）的比例

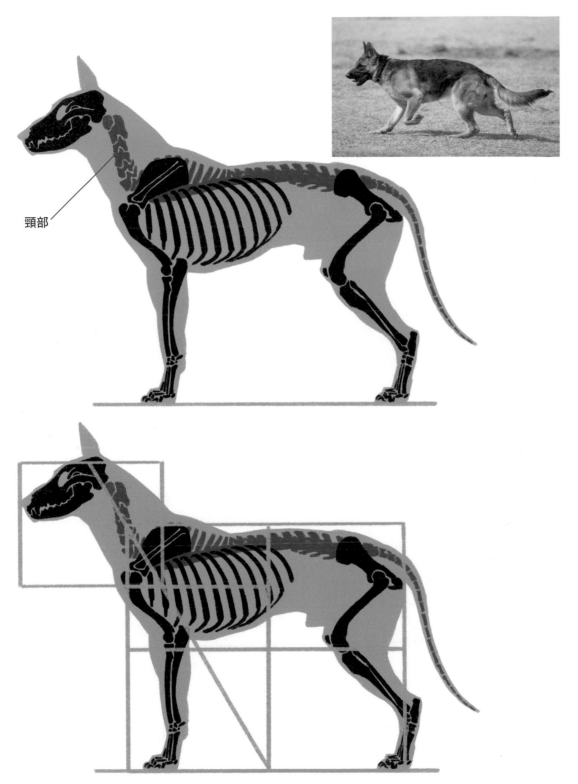

頸部

與靈緹犬（左頁）相較之下，頸部、腹部、四肢較粗，身材有著厚重的穩定感。在自己的作品中選擇狗的品種時，可以從這樣的體格印象來加以考量。

狗（臘腸犬）的比例

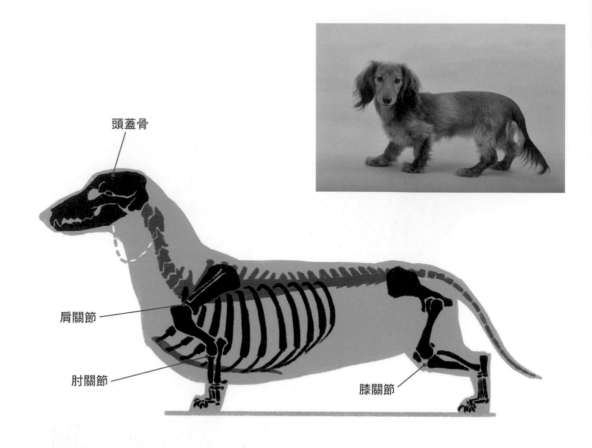

- 頭蓋骨
- 肩關節
- 肘關節
- 膝關節

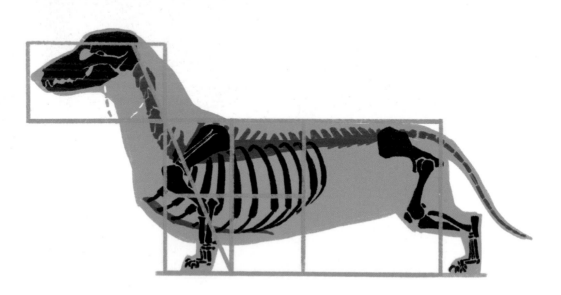

四肢極短的犬種，軀體形成的長方形相當長。因為四肢很短的關係，所以給人的印象並非厚實沉重，而是像孩童一樣的可愛印象。雖然軀體部分給人一種扁平的印象，但頭頸部的身材與第15頁的德國狼犬相似。

狗的頭部差異

從狗的鼻根到鼻尖的長度稱為「口鼻部」，
根據口鼻部的長度，以及鼻根到後方的頭蓋
骨的長度，可以分類為長頭種、中頭種或是
短頭種。

長頭種（靈緹犬）

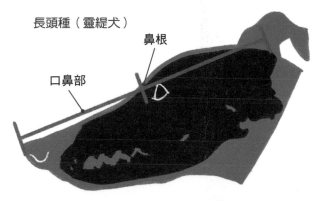

鼻根

口鼻部

貓的頭部差異

貓科也有從鼻根到鼻尖的長度變化。獅子和家
貓相較之下鼻子更長。隨著鼻尖的長度較長，
齒列也變長，用於咬斷食物的牙齒也很發達。

中頭種（大丹犬）

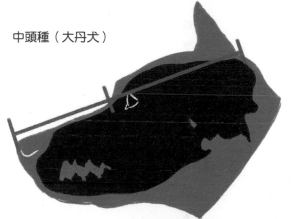

獅子

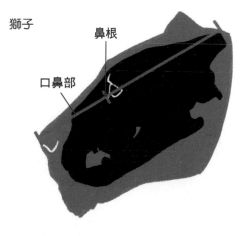

鼻根

口鼻部

短頭種（巴哥犬）

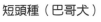

家貓

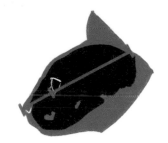

豬的比例

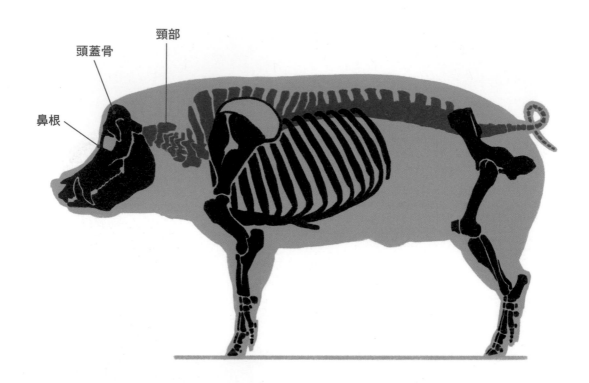

鼻根
頭蓋骨
頸部

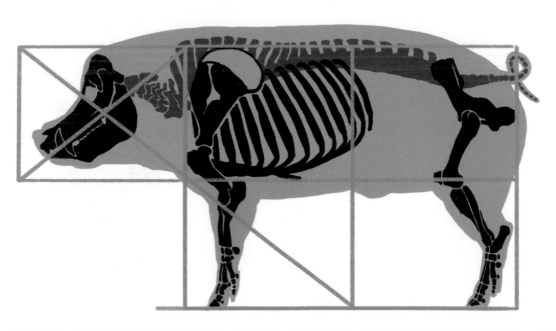

體型厚實，給人看起來相當穩重的印象。頸部的方向接近水平，頭部位置也下降到胸部的高度。頭蓋骨的形狀在鼻根部有下凹形狀，從鼻根到額頭大致呈現垂直角度。

河馬的比例

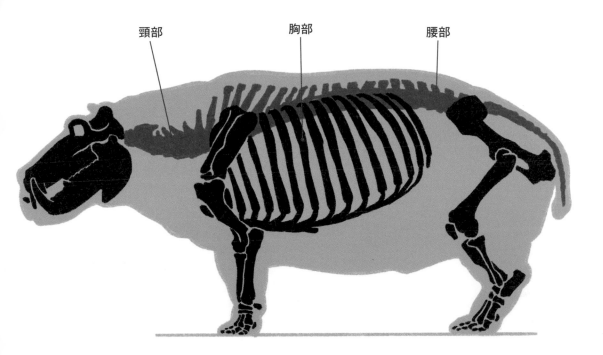

頸部　　　　胸部　　　　腰部

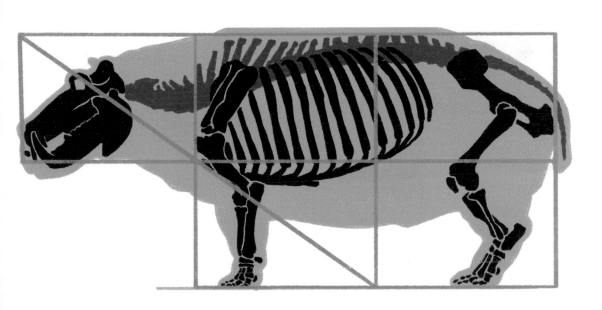

和豬一樣體型結實穩重，但與豬相較之下，頸部和胸部較長，腰部較短。河馬經常被表現為一種溫厚性格的動物。但是，實際上河馬的脾氣暴躁、以造成人員死傷事故多的危險動物而聞名。

大象（亞洲象）的比例

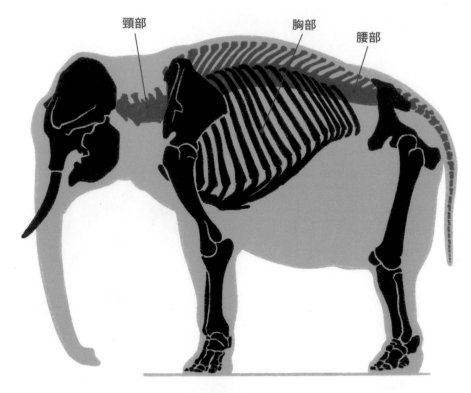

頸部　　　胸部　　腰部

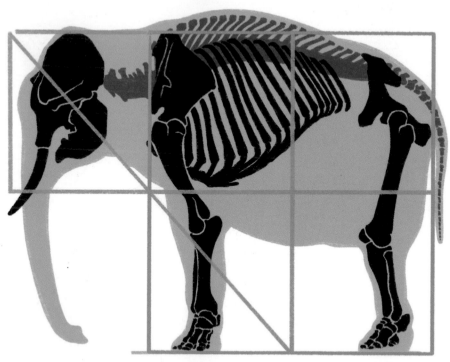

大象和豬、河馬一樣，身體的分量感十足，但軀體位置較高，體長的比例較短。因此，分割後的長方形看起來長度較長。亞洲象和非洲象的外形區分方法之一是亞洲象的背部曲線是向上的拱形（上圖），而非洲象則是從肩膀到腰部形成向下的曲線。

長頸鹿的比例

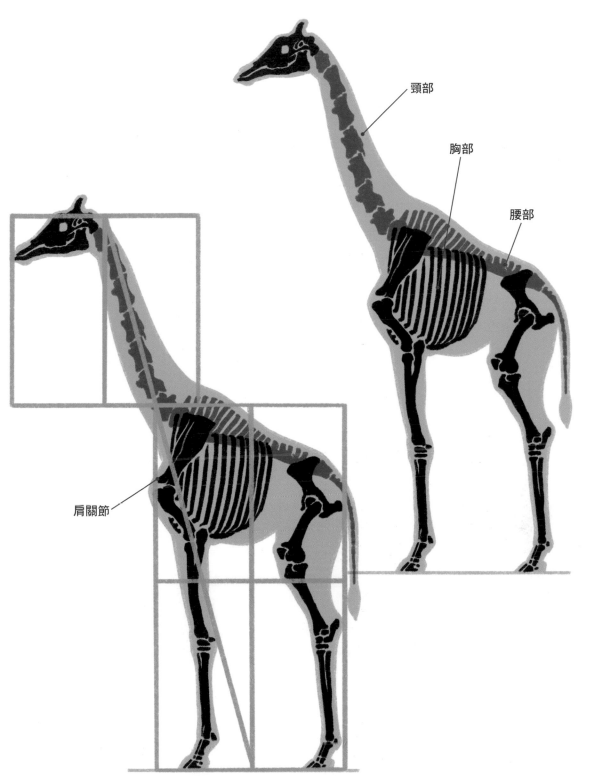

頸部

胸部

腰部

肩關節

長頸鹿是陸地動物中個子最高的動物。所以分割後的長方形在縱向高度的長度很長。從頭頂部到肩關節的高度，與從地面到肩關節的高度大致相等。

棕熊的比例

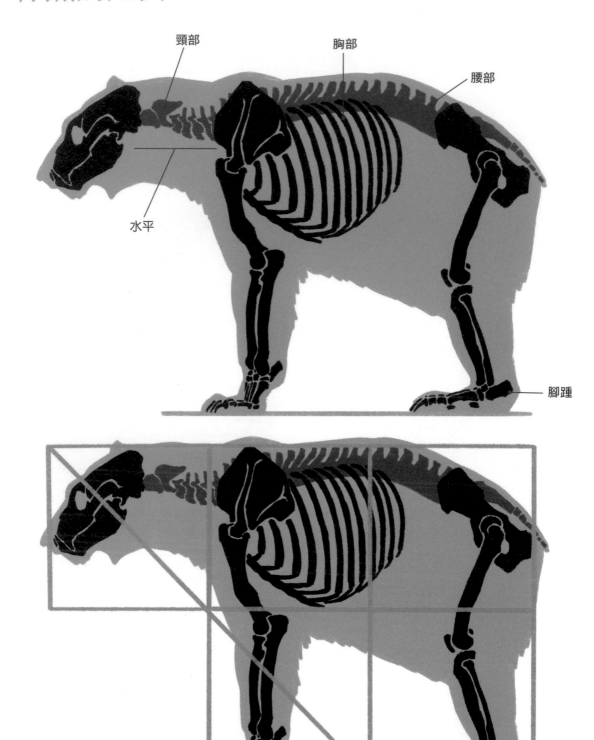

頸部

胸部

腰部

水平

腳踵

熊是腳踵觸地行走的蹠行性（※）動物的一種。比例圖的四角形接近正方形，頸部大致朝水平方向延伸。

※使用包括腳踵在內的整個腳掌行走的特性。人類、猴子、兔子、貓熊等皆為如此。

鹿的比例

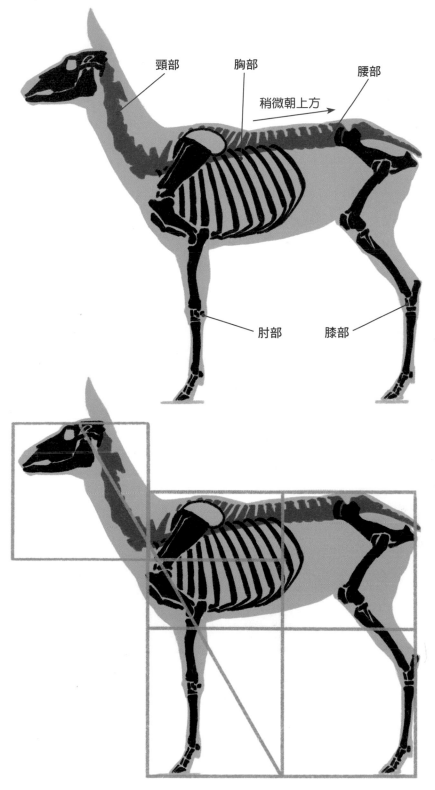

頸部　胸部　腰部

稍微朝上方

肘部　膝部

鹿的四肢從肘部和膝部以下又細又長。雖然因此給人一種輕盈的印象，但實際上大的個體有200kg左右。從胸部到腰部的軀體稍微向上傾斜。

兔子的比例

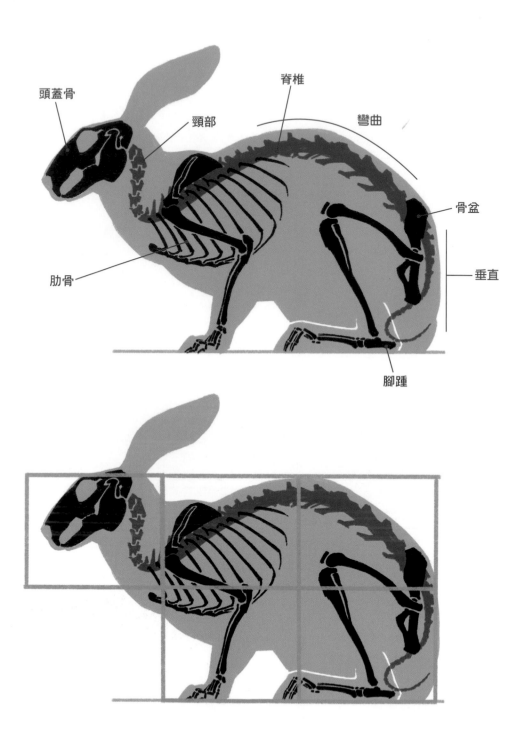

頭蓋骨
頸部
脊椎
彎曲
骨盆
垂直
肋骨
腳踵

靜止的兔子背部呈現圓弧形狀，頸部朝向背側彎曲，所以脊椎彎曲的幅度很大。骨盆接近垂直，腳踵與地面相接。

寬吻海豚的比例

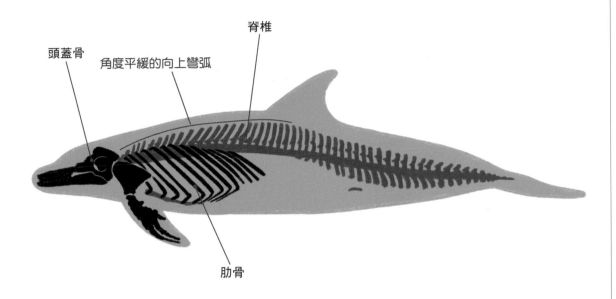

脊椎

頭蓋骨

角度平緩的向上彎弧

肋骨

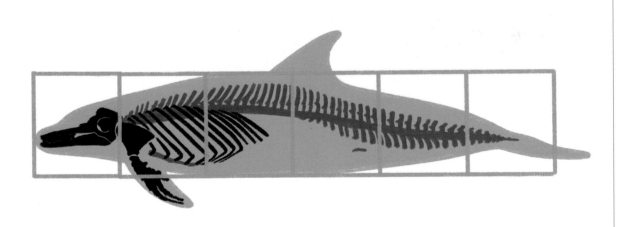

海豚的脊椎呈現角度平緩的向上彎弧，排列均等，非常美麗。下肢除一部分的骨盆外，都已經退化消失。由於整個軀體長度是直線形的關係，因此在比例圖上也可以用頭蓋骨的長度當作基準。

抹香鯨的比例

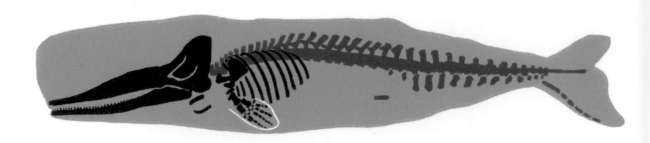

頭部　　　　　　　　　　　　　　　　軀體

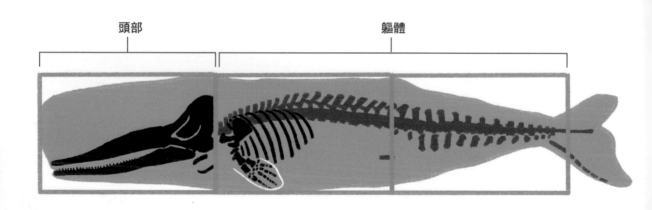

鯨魚的頭部相對於軀體要大上許多。因此與海豚相較之下，比例圖的方格數量比較少。

海豹的比例

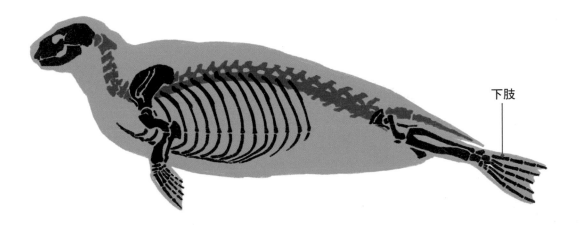

下肢

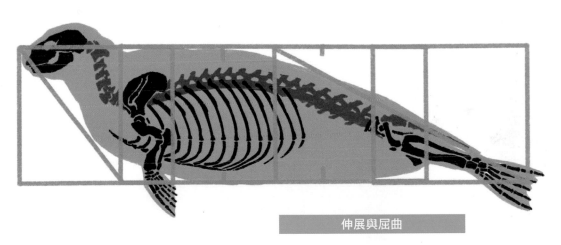

伸展與屈曲

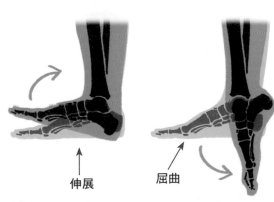

伸展　　　屈曲

海豹的體型像海豚一樣呈現紡錘般的形狀。但是海豹的鰭不是尾巴，而是下肢。腳尖朝向後方（屈曲），腳踝的關節處於屈曲位的狀態。

海象的比例

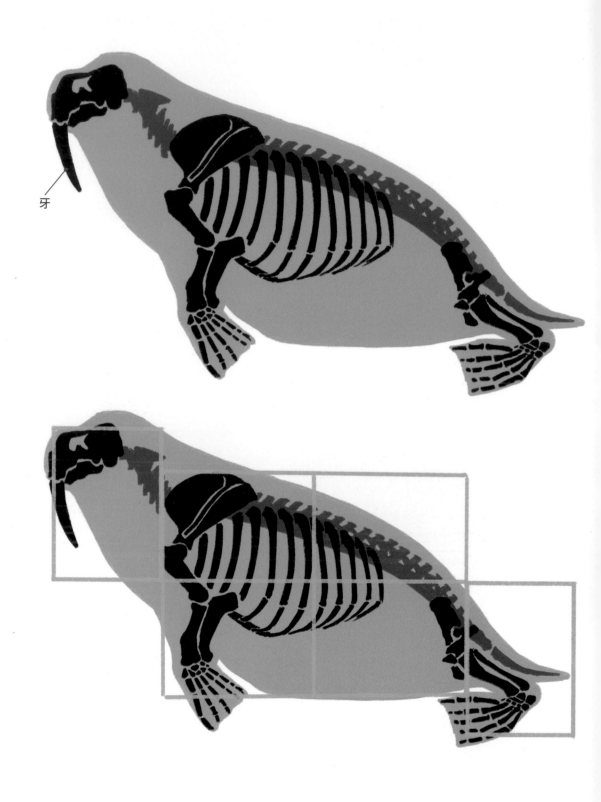

牙

海象的牙齒比海豹長。而且，軀體有厚度，腳尖朝向前方（伸展，第27頁）。腳踝的關節處於伸展位的
狀態。

體表區分比較

比例指的是一個總體中,各個部分的數量佔總
體數量的比重。比例的推導方法有數值的比
例,以及視覺的比例這兩種不同類型。在此要
對動物的頭部、頸部、軀體、尾巴、上肢、下
肢進行顏色區分,以視覺的比例來觀察比例。
由於動物的體表既沒有邊界,又以平緩的角度
彼此相連,所以無法進行嚴格的區分。所以只
要以大略區分的狀態來掌握即可。

橙色=頭部
黃色=頸部
粉紅色=軀體
藍色=上肢
綠色=下肢
淺藍色=尾巴

人類

(第 8 - 9 頁)

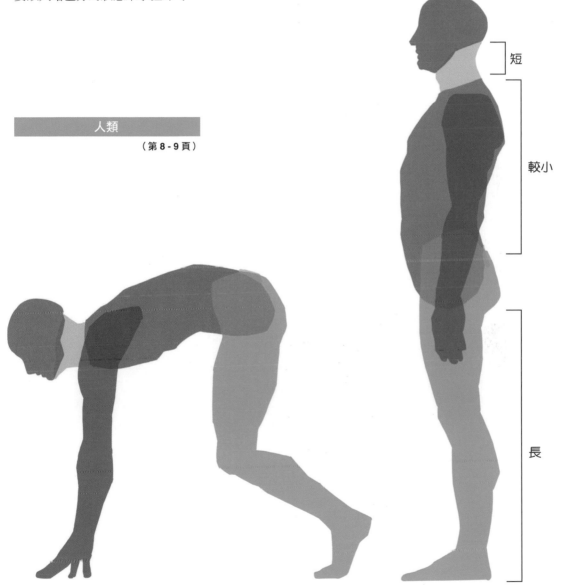

短

較小

長

頭部呈圓形。鼻子凸出,下頷尖。頸部很短。軀幹較小。四肢較長,特別是下肢較長。尾巴極短。

黑猩猩

（9頁）

橙色＝頭部
黃色＝頸部
粉紅色＝軀體
藍色＝上肢
綠色＝下肢
淺藍色＝尾巴

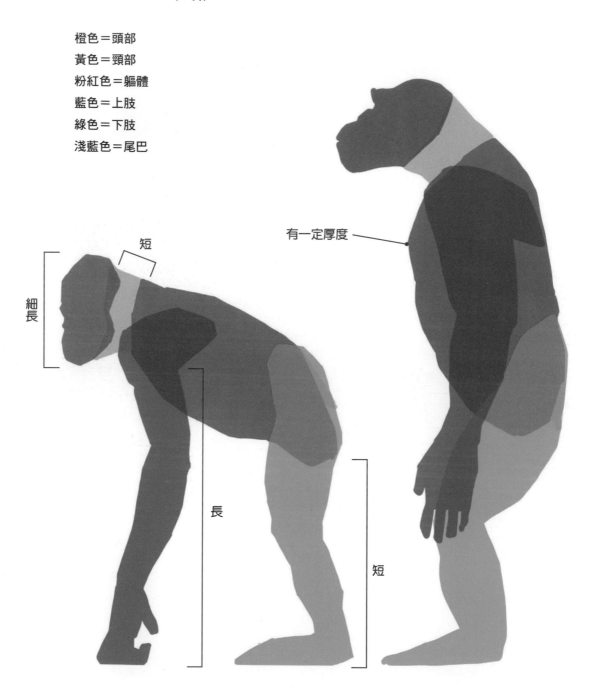

頭部從下顎到後腦勺呈現細長形的外形輪廓。鼻子凹陷。頸部很短。軀體的胸部有一定厚度。下肢比上肢短。手腳的尺寸都比人類大一些。尾巴極短。

大猩猩

（8頁）

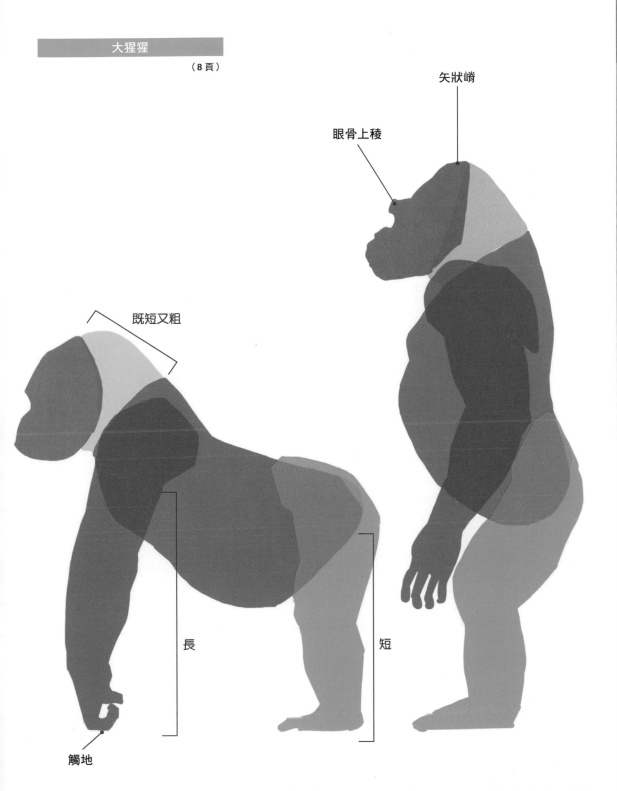

矢狀嵴

眼骨上稜

既短又粗

長

短

觸地

頭部的眉毛部分（眼骨上稜）與頭頂部（矢狀嵴＝第60頁）發達。頸部既短又粗。胸膛很厚實。背部向後反弓。上肢比下肢長。四足姿勢時，以手指的背面接觸地面。

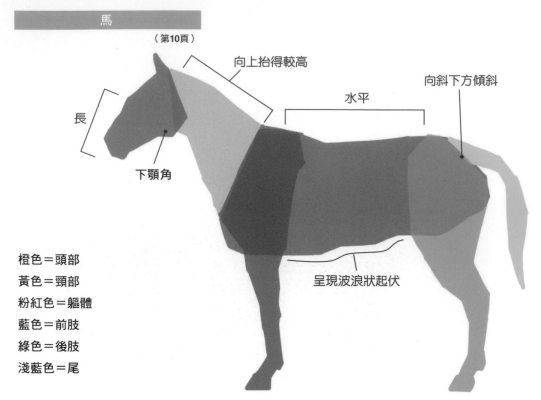

（第10頁）

馬

向上抬得較高

水平

向斜下方傾斜

長

下顎角

橙色＝頭部
黃色＝頸部
粉紅色＝軀體
藍色＝前肢
綠色＝後肢
淺藍色＝尾

呈現波浪狀起伏

口鼻向前延伸得很長。下顎角（也就是所謂的腮幫子）的部分很大。頸部向上抬得較高，與胸部形成角度。軀體是水平的，從胸部到腹部的線條呈現波浪狀的起伏。尾部根部的臀部呈現傾斜角度。前肢和後肢相較之下，後肢稍微發達。

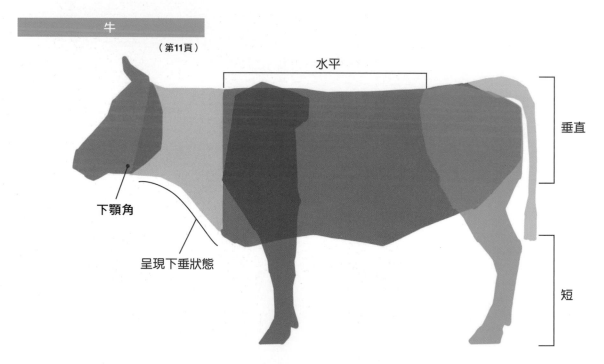

牛

（第11頁）

水平

垂直

下顎角

短

呈現下垂狀態

下顎角很大。喉部皮膚向下彎曲，頸部的輪廓呈現下垂的狀態。從後頸部到背部的線條接近水平。大腿後面的角度垂直，尾部也隨著直線下垂。胸部位置較低。從腹部到地面的四肢比較短。前肢和後肢相較之下，後肢稍微發達。

獅子

（第12頁）

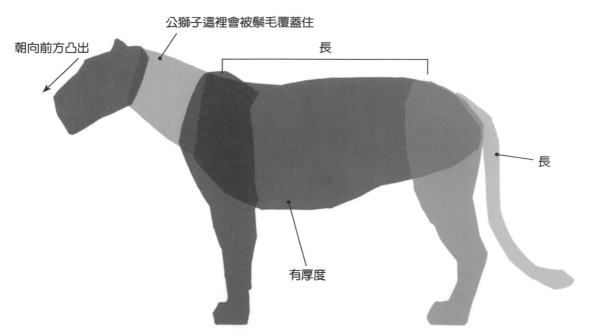

朝向前方凸出

公獅子這裡會被鬃毛覆蓋住

長

長

有厚度

從鼻子到下顎呈現向前凸出的狀態。下顎前端的被毛外觀形狀凸出。頭部從下顎到後腦勺的距離很長。相對於頭部，頸部較粗，但公獅子會被鬃毛覆蓋遮住。軀體前後較長，上下有厚度。尾巴很長。前肢和後肢都很發達。

家貓

（第13頁）

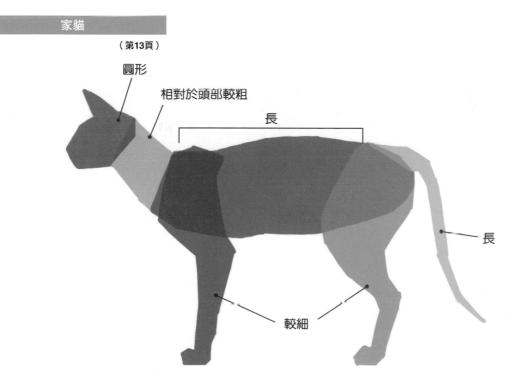

圓形

相對於頭部較粗

長

長

較細

頭部是圓形的，從下顎到後腦勺很短。相對於頭部，頸部較粗。軀體前後較長。四肢纖細，尾巴很長。

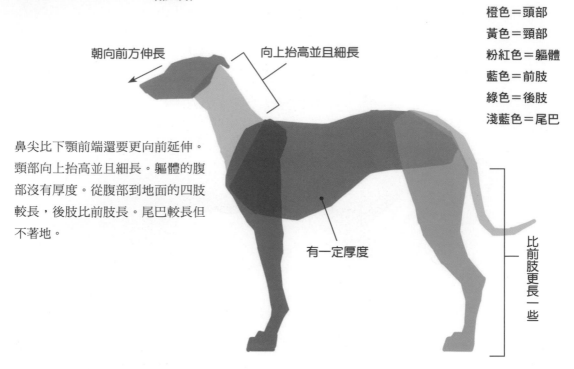

義大利靈緹犬

（第14頁）

橙色＝頭部
黃色＝頸部
粉紅色＝軀體
藍色＝前肢
綠色＝後肢
淺藍色＝尾巴

朝向前方伸長

向上抬高並且細長

鼻尖比下顎前端還要更向前延伸。頸部向上抬高並且細長。軀體的腹部沒有厚度。從腹部到地面的四肢較長，後肢比前肢長。尾巴較長但不著地。

有一定厚度

比前肢更長一些

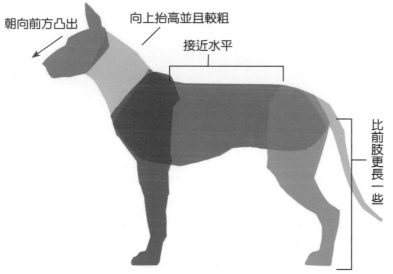

朝向前方凸出

向上抬高並且較粗

接近水平

比前肢更長一些

德國狼犬

（第15頁）

鼻尖向前方凸出。頸部向上抬高，並且較粗。背部接近水平。四肢較長，後肢比前肢更長。尾巴較長。

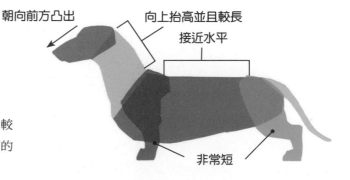

朝向前方凸出

向上抬高並且較長

接近水平

臘腸犬

（第16頁）

鼻尖朝向前方凸出。頸部向上抬高並且較長。背部接近水平。肩部以下、腹部以下的四肢極短。

非常短

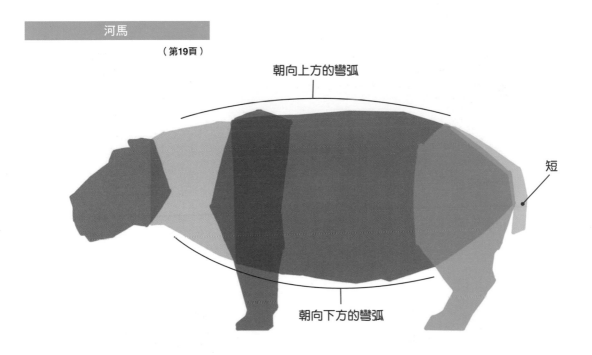

豬

（第18頁）

向內凹陷
既短又有厚度
既圓又上下有厚度
大多又短又捲曲
朝向前方延伸
肘部和膝部以下較短

鼻尖向前方延伸，鼻根向內凹陷。頸部較短，上下有厚度。軀體是圓的，上下有厚度。尾巴很短，家畜品種的話，大多是捲曲的。四肢的肘部和膝部以下的部分，相較於肘部和膝部以上更短一些。

河馬

（第19頁）

朝向上方的彎弧
短
朝向下方的彎弧

頭部、頸部、軀體上下有厚度。背側的輪廓是從頭部到尾部呈現朝向上方的彎弧。從頸部到臀部則是形成朝向下方的彎弧。四肢既短又粗。尾巴很短。

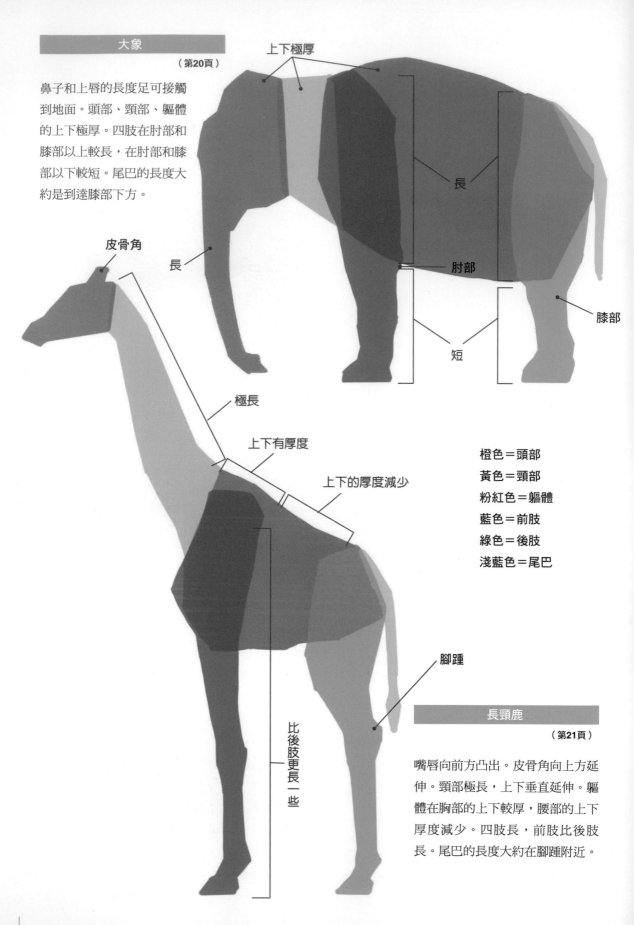

大象
（第20頁）

鼻子和上唇的長度足可接觸到地面。頭部、頸部、軀體的上下極厚。四肢在肘部和膝部以上較長，在肘部和膝部以下較短。尾巴的長度大約是到達膝部下方。

上下極厚

長

肘部

膝部

短

皮骨角

長

極長

上下有厚度

上下的厚度減少

橙色＝頭部
黃色＝頸部
粉紅色＝軀體
藍色＝前肢
綠色＝後肢
淺藍色＝尾巴

腳踵

比後肢更長一些

長頸鹿
（第21頁）

嘴唇向前方凸出。皮骨角向上方延伸。頸部極長，上下垂直延伸。軀體在胸部的上下較厚，腰部的上下厚度減少。四肢長，前肢比後肢長。尾巴的長度大約在腳踵附近。

棕熊

（第22頁）

棕熊不僅肌肉發達，而且手掌和腳踵都貼在地面，因此四肢看起來會更加粗壯。尾巴很短。

短

粗壯

腳踵

位置較高

短

細長

鹿

（第23頁）

鹿的四肢看起來很細長。腰部和臀部位於比較高的位置。尾巴很短。

圓形

較長但捲曲在一起

兔子

（第24頁）

兔子在安靜時會彎起後肢，腳踵貼在地面上。由於肩膀的角度比較朝向下方，所以會呈現出背部圓形、頸部垂直的狀態。尾巴較長但捲曲在一起。

垂直

腳踵

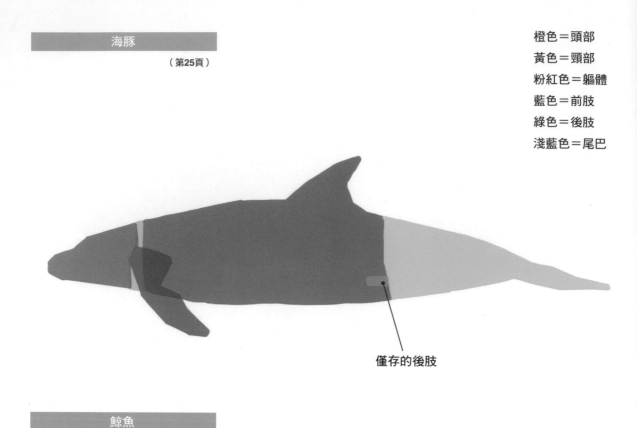

海豚

（第25頁）

橙色＝頭部
黃色＝頸部
粉紅色＝軀體
藍色＝前肢
綠色＝後肢
淺藍色＝尾巴

僅存的後肢

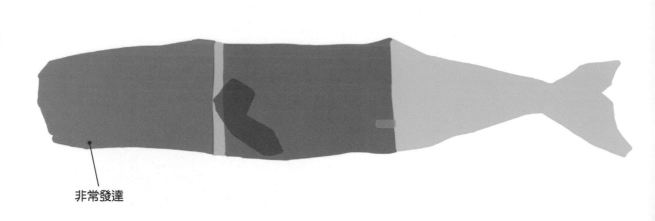

鯨魚

（第26頁）

非常發達

海豚和鯨魚的後肢僅留下了小部分的骨盆，其他都已經退化。偶爾會發現身上有相當於後肢部分的魚鰭的海豚。鯨魚的頭部，特別是下顎非常發達。

海豹
（第27頁）

海象
（第28頁）

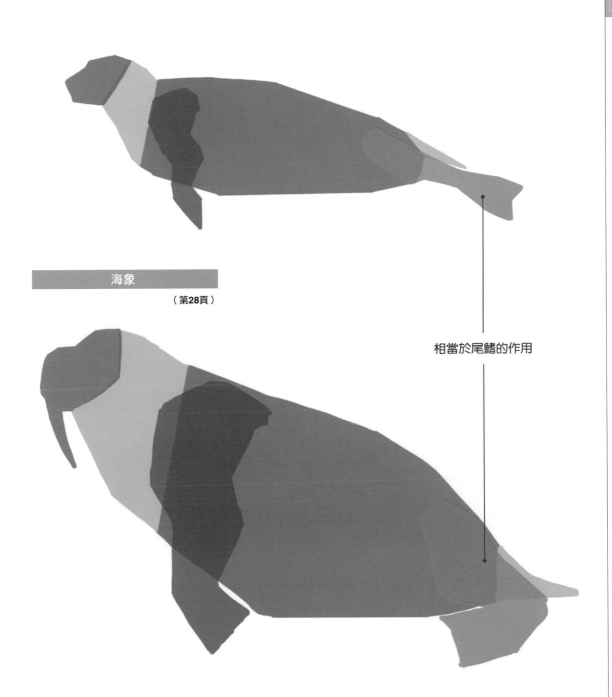

相當於尾鰭的作用

海豹和海象的後肢演化成專門用於在水中游泳，承擔起尾鰭的作用。

動物之間尺寸比較

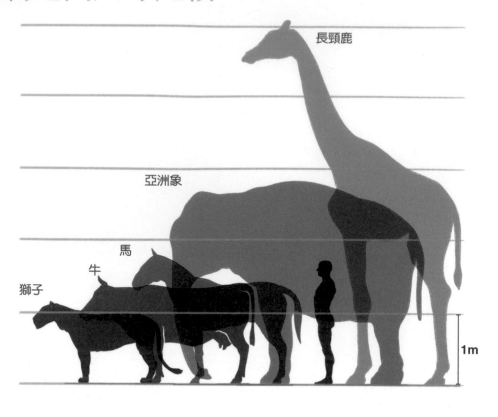

長頸鹿

亞洲象

馬

牛

獅子

1m

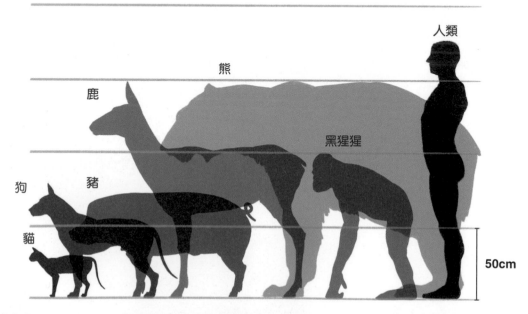

人類

熊

鹿

黑猩猩

狗

豬

貓

50cm

在動物的比例當中，另一個重要的項目是各種動物的尺寸大小。尺寸大小會因為個體和物種的不同而有所差異。在此是以175cm的人類為基準，呈現出大致的尺寸參考。

Part2

靈長類

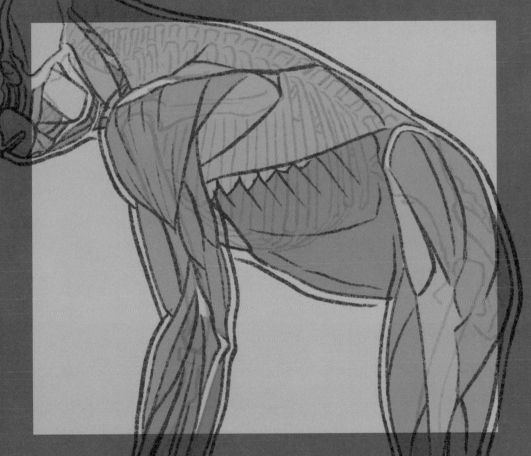

本章將解說人類、大猩猩、黑猩猩的身體構造。主要是以會影響外形的部分為
中心進行解說。關於更詳細的人體構造，可以參照《透過素描學習美術解剖學
（ISBN：9786267062098 北星圖書事業股份有限公司出版）》等書籍。將生物
和生物進行比較，觀察構造差異的解剖學，稱為比較解剖。靈長類動物之間
的構造相當相似。與各種動物比較彼此形態變化的不同，可以加深對於構造的
理解。

人類骨骼

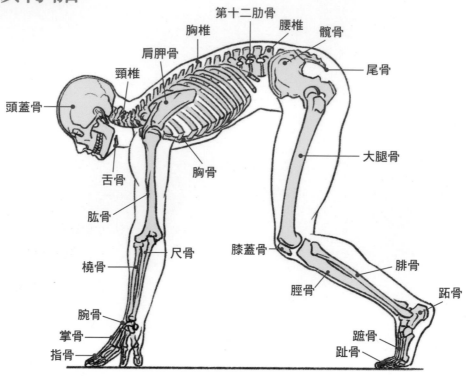

第十二肋骨
胸椎
腰椎
肩胛骨
髖骨
頸椎
尾骨
頭蓋骨
大腿骨
舌骨
胸骨
肱骨
膝蓋骨
腓骨
橈骨
尺骨
脛骨
跗骨
腕骨
蹠骨
掌骨
趾骨
指骨

這是四腳著地姿勢的骨骼。底下的分色圖將人體區分為軀幹、上肢、下肢。

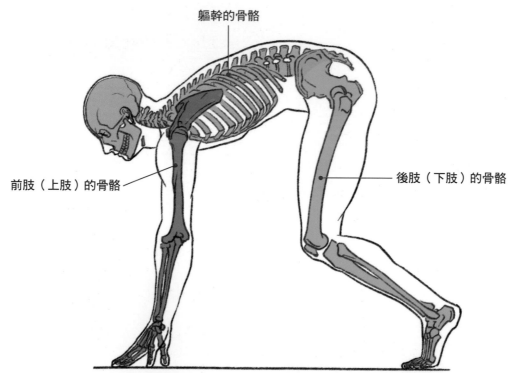

軀幹的骨骼

前肢（上肢）的骨骼

後肢（下肢）的骨骼

人類是直立雙足行走的動物。在這裡為了與其他大部分的四足動物建立對應關係，便描繪成四腳著地爬行的姿勢。下肢（後肢）比上肢（前肢）更長一些，所以四腳著地的姿勢，軀幹的骨骼會前傾，頭部的位置下降。

人類肌肉

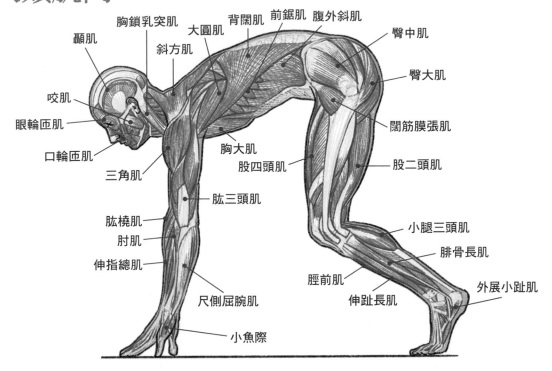

顳肌
胸鎖乳突肌
斜方肌
大圓肌
背闊肌
前鋸肌
腹外斜肌
臀中肌
臀大肌
咬肌
眼輪匝肌
口輪匝肌
三角肌
胸大肌
股四頭肌
闊筋膜張肌
股二頭肌
肱三頭肌
肱橈肌
肘肌
伸指總肌
尺側屈腕肌
小魚際
小腿三頭肌
腓骨長肌
脛前肌
伸趾長肌
外展小趾肌

這是四腳著地姿勢的肌肉圖。下圖是以運動方向相似的肌群來區分顏色。

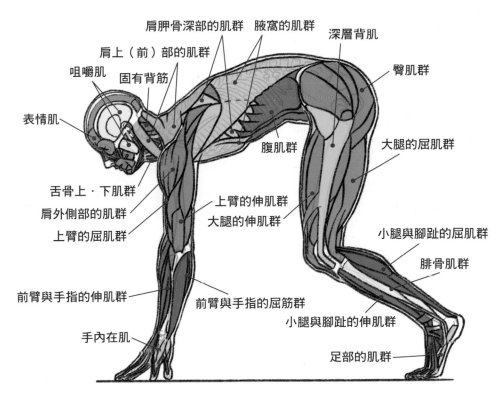

肩胛骨深部的肌群
腋窩的肌群
深層背肌
肩上（前）部的肌群
臀肌群
咀嚼肌
固有背筋
表情肌
腹肌群
大腿的屈肌群
舌骨上‧下肌群
肩外側部的肌群
上臂的屈肌群
上臂的伸肌群
大腿的伸肌群
小腿與腳趾的屈肌群
腓‧骨肌群
前臂與手指的伸肌群
前臂與手指的屈筋群
小腿與腳趾的伸肌群
手內在肌
足部的肌群

為了要保持頭部高於水平，就必須變成四腳著地的姿勢。另外，如果我們試著擺出這個姿勢的話，應該能感受到手上承受了相當大的體重負擔。以人類來說，比起上肢的肌肉，下肢的肌肉（特別是臀部和大腿部）更加發達。這是因為下肢必須在日常生活中負責支撐體重並且移動軀體。

人類的背面及骨骼與肌肉

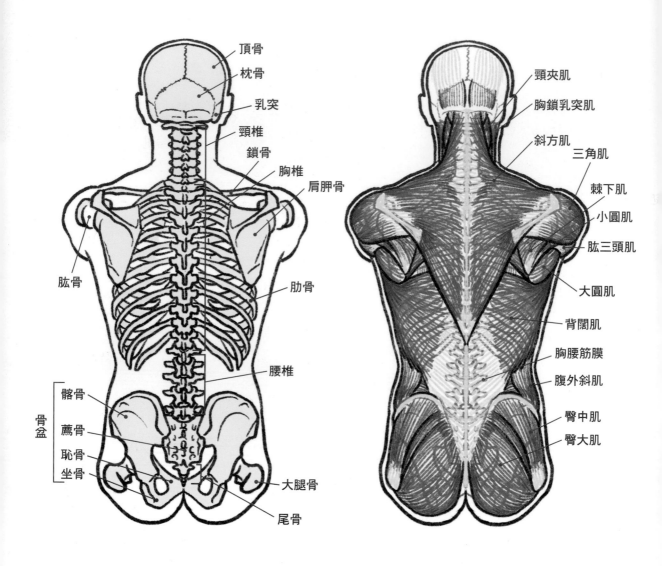

頂骨
枕骨
乳突
頸椎
鎖骨
胸椎
肩胛骨
肱骨
肋骨
腰椎
骨盆
髂骨
薦骨
恥骨
坐骨
大腿骨
尾骨

頸夾肌
胸鎖乳突肌
斜方肌
三角肌
棘下肌
小圓肌
肱三頭肌
大圓肌
背闊肌
胸腰筋膜
腹外斜肌
臀中肌
臀大肌

這是四腳著地姿勢的人類背面的示意圖。人類所謂的背面，相當於四足動物的上面。人類背面的形狀與四足動物相較之下，顯得相當寬廣。可以與獅子（第67頁）、狗（大丹犬種，第77頁）、馬（第85頁）、牛（第99頁）一起比較看看。

人類的上肢與下肢

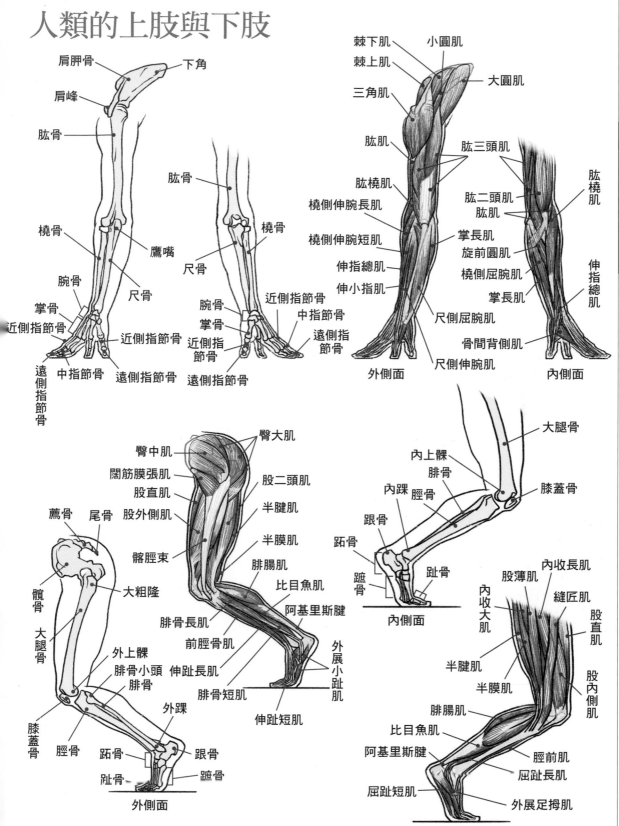

肩胛骨　　下角
肩峰
肱骨
橈骨
鷹嘴
尺骨
腕骨
掌骨
近側指節骨
遠側指節骨
中指節骨

肱骨
橈骨
尺骨
腕骨
掌骨
近側指節骨
遠側指節骨
近側指節骨
中指節骨
遠側指節骨
遠側指節骨

棘下肌　　小圓肌
棘上肌
三角肌　　大圓肌
肱肌
肱橈肌　　肱三頭肌
橈側伸腕長肌
橈側伸腕短肌
伸指總肌
伸小指肌
尺側屈腕肌
尺側伸腕肌
外側面

肱二頭肌
肱肌
掌長肌
旋前圓肌
橈側屈腕肌
掌長肌
骨間背側肌
內側面

肱橈肌
伸指總肌

臀中肌　　臀大肌
闊筋膜張肌
股直肌　　股二頭肌
股外側肌　　半腱肌
薦骨　尾骨　髂脛束　　半膜肌
髖骨　大粗隆　　腓腸肌
大腿骨　　比目魚肌
腓骨長肌　　阿基里斯腱
前脛骨肌
外上髁　伸趾長肌　　外展小趾肌
腓骨小頭　腓骨短肌
腓骨　伸趾短肌
膝蓋骨
脛骨　外踝
跗骨　跟骨
趾骨　蹠骨
外側面

大腿骨
內上髁
腓骨　膝蓋骨
內踝　脛骨
跟骨
距骨
蹠骨　趾骨
內側面

股薄肌　內收長肌
內收大肌　縫匠肌
內收大肌　股直肌
半腱肌　股內側肌
半膜肌
腓腸肌
比目魚肌　脛前肌
阿基里斯腱　屈趾長肌
屈趾短肌　外展足拇肌

人體解剖圖一般會採用直立、手掌朝向正面的解剖學正位。但是為了與動物進行比較，四腳著地的姿勢圖會比較容易理解。如果感覺動物四肢的構造配置難以理解時，與人類的解剖圖一起比較的話，應該能夠幫助理解吧！

45

黑猩猩的骨骼與肌肉

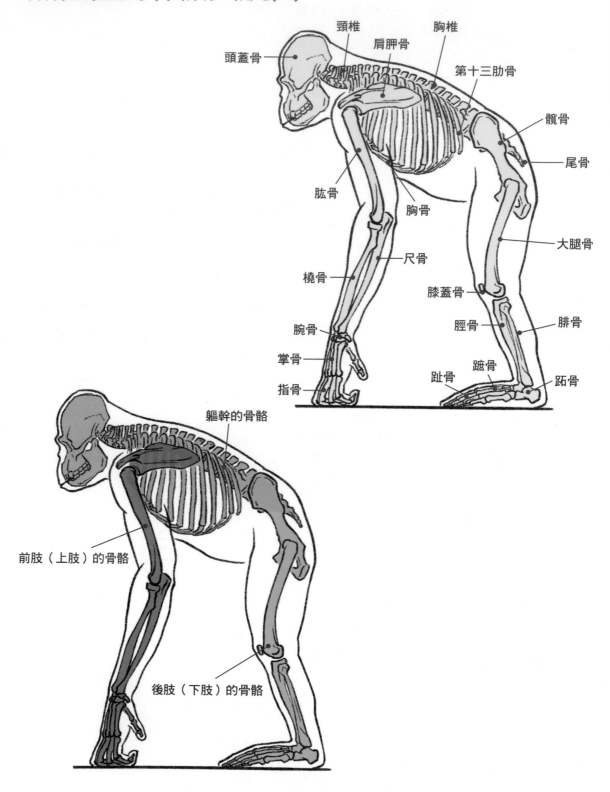

頸椎
胸椎
肩胛骨
頭蓋骨
第十三肋骨
髖骨
尾骨
肱骨
胸骨
大腿骨
尺骨
橈骨
膝蓋骨
脛骨
腓骨
腕骨
掌骨
蹠骨
跗骨
指骨
趾骨

軀幹的骨骼

前肢（上肢）的骨骼

後肢（下肢）的骨骼

黑猩猩等大型靈長類動物，有時會將手指或拳頭貼在地面上行走（指背行走或拳背行走）。這個姿勢和四足動物的位置關係比較容易進行比較。因此有時被採用為動物的解剖圖範例。

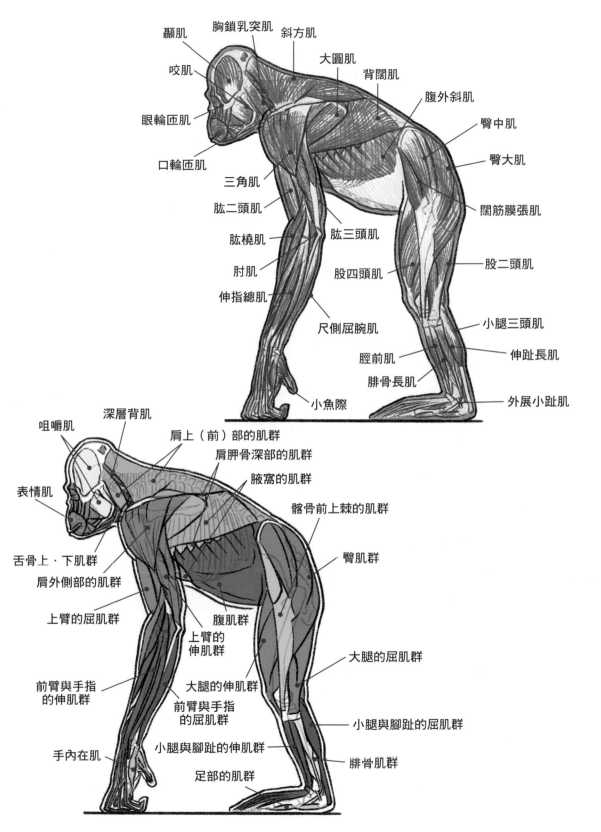

顳肌　胸鎖乳突肌　斜方肌
咬肌　大圓肌
背闊肌
眼輪匝肌　腹外斜肌
口輪匝肌　臀中肌
三角肌　臀大肌
肱二頭肌　闊筋膜張肌
肱橈肌　肱三頭肌
肘肌　股四頭肌　股二頭肌
伸指總肌
尺側屈腕肌　小腿三頭肌
脛前肌　伸趾長肌
腓骨長肌
小魚際　外展小趾肌

咀嚼肌　深層背肌
肩上（前）部的肌群
表情肌　肩胛骨深部的肌群
腋窩的肌群
髂骨前上棘的肌群
舌骨上・下肌群　臀肌群
肩外側部的肌群
上臂的屈肌群
腹肌群
上臂的
伸肌群
大腿的屈肌群
前臂與手指
的伸肌群　大腿的伸肌群
前臂與手指
的屈肌群　小腿與腳趾的屈肌群
手內在肌　小腿與腳趾的伸肌群　腓骨肌群
足部的肌群

黑猩猩的肌肉。黑猩猩的手臂長而發達，握力有300kg左右。偶爾能看到沒有被毛的黑猩猩。肌肉的起
伏和凹溝很容易觀察得出來，可以說是肌肉相當發達的體型。

頭部、胸部的肌肉素描

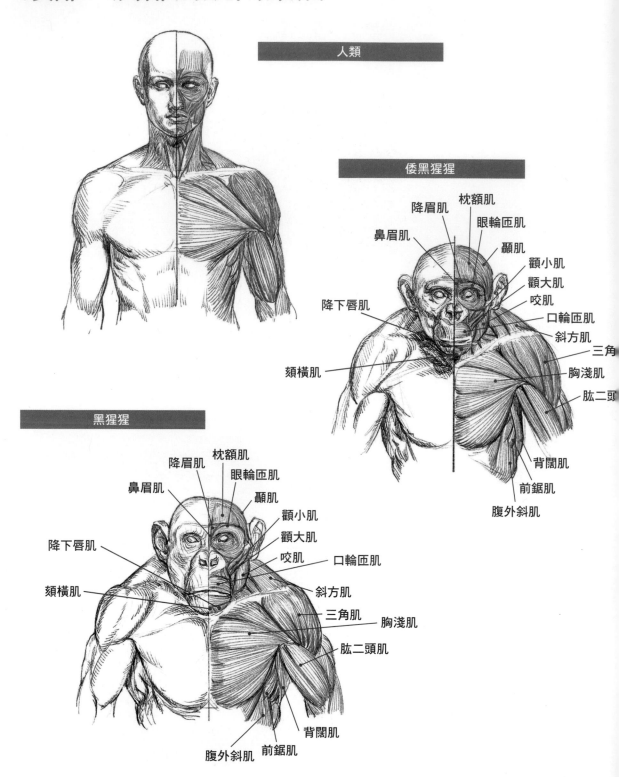

人類

倭黑猩猩

降眉肌
枕額肌
鼻眉肌
眼輪匝肌
顳肌
顴小肌
顴大肌
降下唇肌
咬肌
口輪匝肌
斜方肌
三角
頸橫肌
胸淺肌
肱二頭
背闊肌
前鋸肌
腹外斜肌

黑猩猩

降眉肌
枕額肌
鼻眉肌
眼輪匝肌
顳肌
顴小肌
顴大肌
降下唇肌
咬肌
口輪匝肌
頸橫肌
斜方肌
三角肌
胸淺肌
肱二頭肌
背闊肌
腹外斜肌
前鋸肌

倭黑猩猩與黑猩猩因為胸骨較長，胸廓的寬幅較窄的關係，胸膛的胸大肌分布呈現上下較長的狀態，肩部周圍和上臂的肌肉與頭部相較之下也更為發達。將人類的形態與其他動物進行比較，可以看出我們人類是相當特殊的形態。

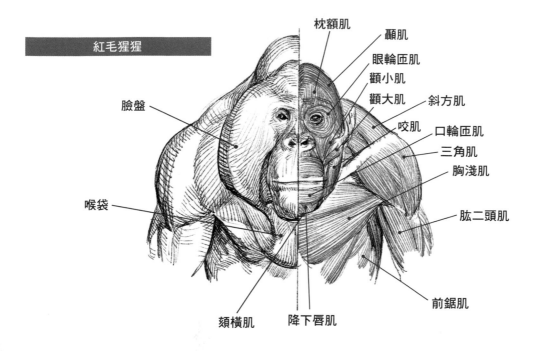

紅毛猩猩

枕額肌
顳肌
眼輪匝肌
顴小肌
顴大肌　斜方肌
咬肌　口輪匝肌
三角肌
胸淺肌
肱二頭肌
臉盤
喉袋
前鋸肌
頦橫肌　降下唇肌

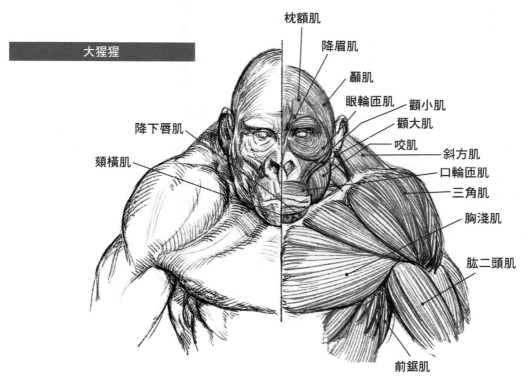

大猩猩

枕額肌
降眉肌
顳肌
眼輪匝肌　顴小肌
顴大肌
咬肌　斜方肌
口輪匝肌
三角肌
胸淺肌
肱二頭肌
降下唇肌
頦橫肌
前鋸肌

大型靈長類動物，構成胸膛外形的胸大肌面積會變得上下較窄。大猩猩因為胸部的被毛很短，所以很容易從體表觀察得到肌肉。

公紅毛猩猩在成為群體的頭目後，臉頰部的臉盤（頰囊）和頸部前面被稱為喉袋的皺摺會急劇變得發達。

由前方觀察的上肢肌肉素描

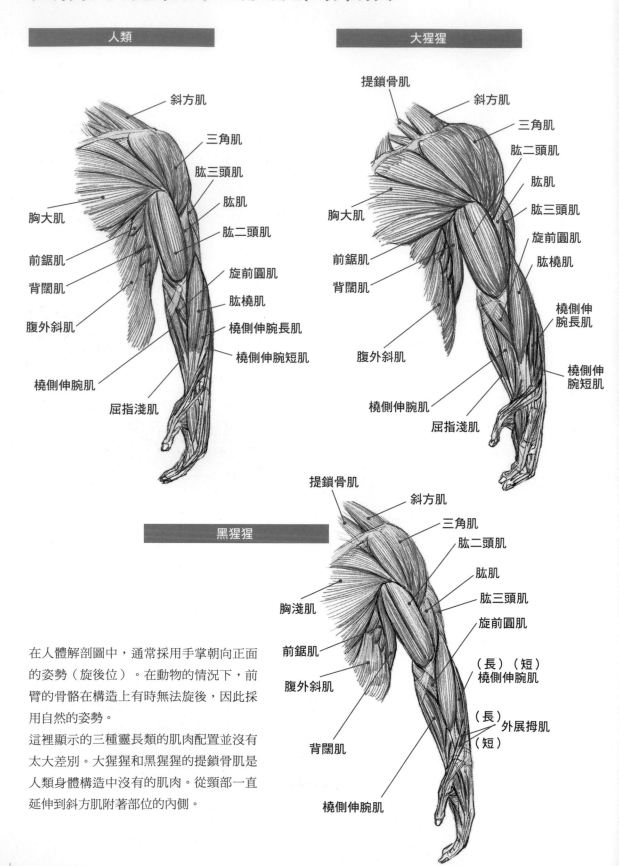

人類

斜方肌
三角肌
肱三頭肌
肱肌
肱二頭肌
旋前圓肌
肱橈肌
橈側伸腕長肌
橈側伸腕短肌
胸大肌
前鋸肌
背闊肌
腹外斜肌
橈側伸腕肌
屈指淺肌

大猩猩

提鎖骨肌
斜方肌
三角肌
肱二頭肌
肱肌
肱三頭肌
旋前圓肌
肱橈肌
橈側伸腕長肌
橈側伸腕短肌
胸大肌
前鋸肌
背闊肌
腹外斜肌
橈側伸腕肌
屈指淺肌

黑猩猩

提鎖骨肌
斜方肌
三角肌
肱二頭肌
肱肌
肱三頭肌
旋前圓肌
（長）（短）橈側伸腕肌
（長）外展拇肌
（短）
胸淺肌
前鋸肌
腹外斜肌
背闊肌
橈側伸腕肌

在人體解剖圖中，通常採用手掌朝向正面的姿勢（旋後位）。在動物的情況下，前臂的骨骼在構造上有時無法旋後，因此採用自然的姿勢。

這裡顯示的三種靈長類的肌肉配置並沒有太大差別。大猩猩和黑猩猩的提鎖骨肌是人類身體構造中沒有的肌肉。從頸部一直延伸到斜方肌附著部位的內側。

由外側觀察的上肢肌肉素描

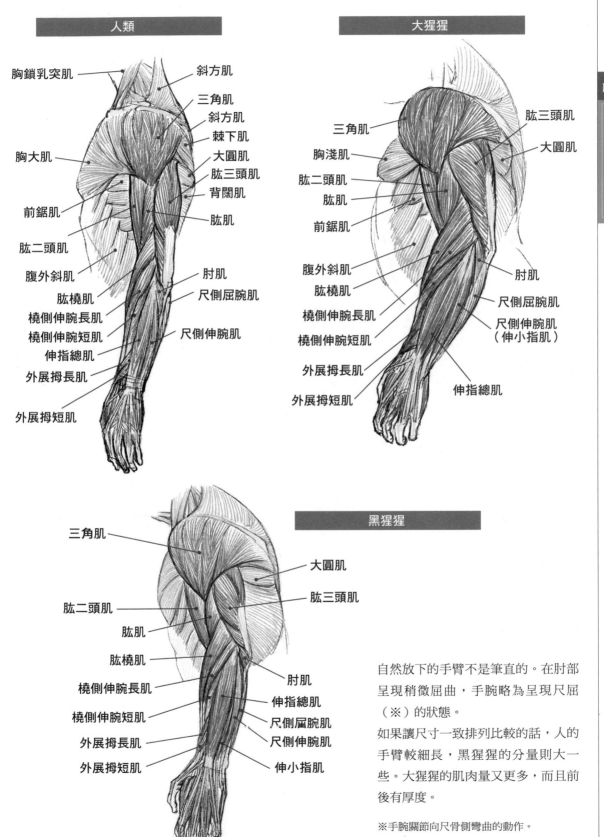

人類

胸鎖乳突肌
斜方肌
三角肌
斜方肌
棘下肌
大圓肌
肱三頭肌
背闊肌
胸大肌
前鋸肌
肱肌
肱二頭肌
肘肌
腹外斜肌
尺側屈腕肌
肱橈肌
橈側伸腕長肌
橈側伸腕短肌
尺側伸腕肌
伸指總肌
外展拇長肌
外展拇短肌

大猩猩

三角肌
肱三頭肌
胸淺肌
大圓肌
肱二頭肌
肱肌
前鋸肌
腹外斜肌
肘肌
肱橈肌
尺側屈腕肌
橈側伸腕長肌
尺側伸腕肌
（伸小指肌）
橈側伸腕短肌
外展拇長肌
伸指總肌
外展拇短肌

黑猩猩

三角肌
大圓肌
肱三頭肌
肱二頭肌
肱肌
肱橈肌
肘肌
橈側伸腕長肌
伸指總肌
橈側伸腕短肌
尺側屈腕肌
尺側伸腕肌
外展拇長肌
外展拇短肌
伸小指肌

自然放下的手臂不是筆直的。在肘部呈現稍微屈曲，手腕略為呈現尺屈（※）的狀態。

如果讓尺寸一致排列比較的話，人的手臂較細長，黑猩猩的分量則大一些。大猩猩的肌肉量又更多，而且前後有厚度。

※手腕關節向尺骨側彎曲的動作。

51

由外側觀察人類的全身（上肢除外）

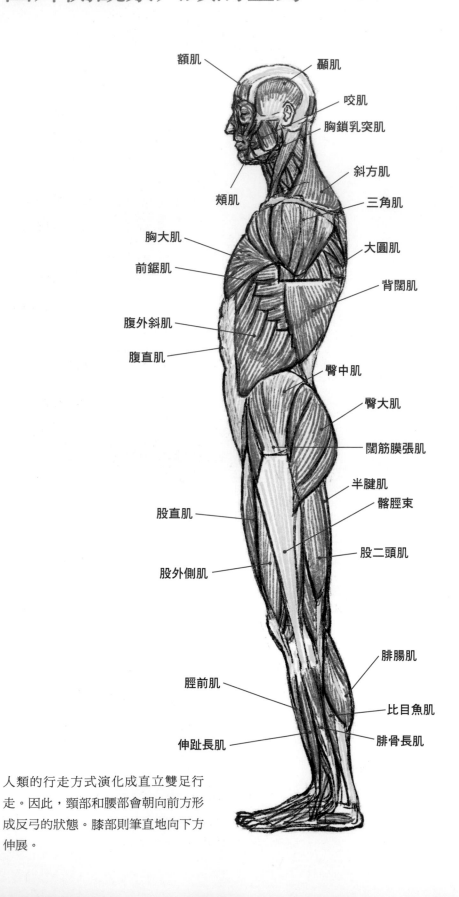

額肌
顳肌
咬肌
胸鎖乳突肌
斜方肌
三角肌
頰肌
胸大肌
大圓肌
前鋸肌
背闊肌
腹外斜肌
腹直肌
臀中肌
臀大肌
闊筋膜張肌
半腱肌
股直肌
髂脛束
股二頭肌
股外側肌
腓腸肌
脛前肌
比目魚肌
伸趾長肌
腓骨長肌

人類的行走方式演化成直立雙足行
走。因此，頸部和腰部會朝向前方形
成反弓的狀態。膝部則筆直地向下方
伸展。

由外側觀察黑猩猩
的全身（上肢除外）

顳肌
胸鎖乳突肌
斜方肌
三角肌
棘下肌
大圓肌
背闊肌
臀中肌
臀淺肌
股二頭肌
股外側肌
腓腸肌
腓骨長肌
比目魚肌

頰肌　咬肌
胸淺肌
前鋸肌
腹外斜肌
腹直肌
股直肌
屈趾長肌
脛前肌

由外側觀察大猩猩
的全身（上肢除外）

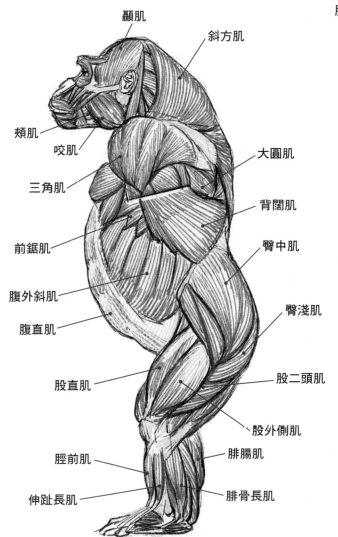

顳肌
斜方肌
大圓肌
背闊肌
臀中肌
臀淺肌
股二頭肌
股外側肌
腓腸肌
腓骨長肌

頰肌
咬肌
三角肌
前鋸肌
腹外斜肌
腹直肌
股直肌
脛前肌
伸趾長肌

大型靈長類動物直立時膝部會呈現彎曲的
狀態。這是因為脛骨的上面朝向後方傾斜
的關係。

由後側觀察人類的肌肉素描

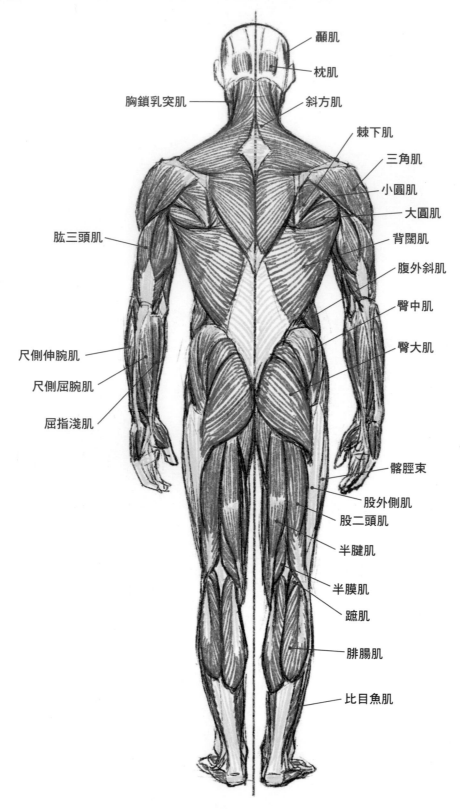

顳肌
枕肌
胸鎖乳突肌
斜方肌
棘下肌
三角肌
小圓肌
大圓肌
背闊肌
腹外斜肌
臀中肌
臀大肌
肱三頭肌
尺側伸腕肌
尺側屈腕肌
屈指淺肌
髂脛束
股外側肌
股二頭肌
半腱肌
半膜肌
蹠肌
腓腸肌
比目魚肌

在美術解剖學上刊載的模特兒體型，一般會選擇肌肉發達的體型。與骨盆寬度相較之下，肩寬較發達，以及由於背闊肌的分布狀態，讓背部呈現上寬下窄的倒三角形。

由後側觀察黑猩猩的肌肉素描

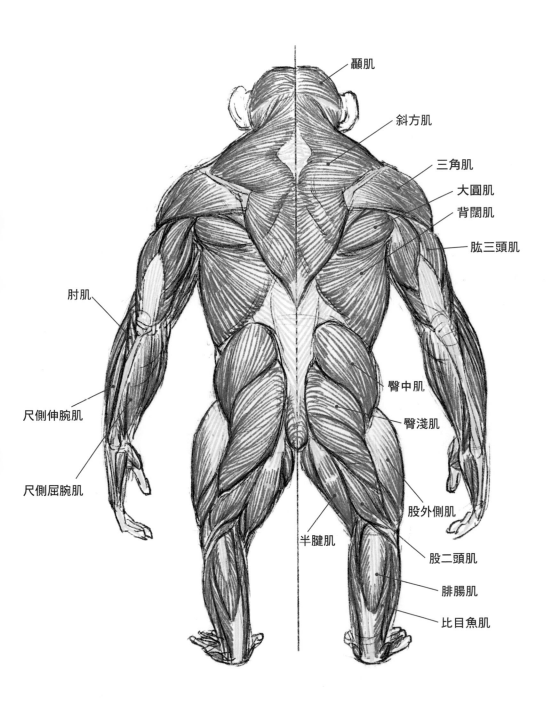

顳肌

斜方肌

三角肌

大圓肌

背闊肌

肱三頭肌

肘肌

尺側伸腕肌

尺側屈腕肌

臀中肌

臀淺肌

股外側肌

半腱肌

股二頭肌

腓腸肌

比目魚肌

直立黑猩猩的背面，從肩膀到臀部的肌肉發達，與人類相較之下，倒三角形的形狀較不明顯。沒有腰圍的高度，腰身也不明顯。下肢的比例較短，手臂的指尖到達膝關節附近的位置。

由後側觀察大猩猩的肌肉素描

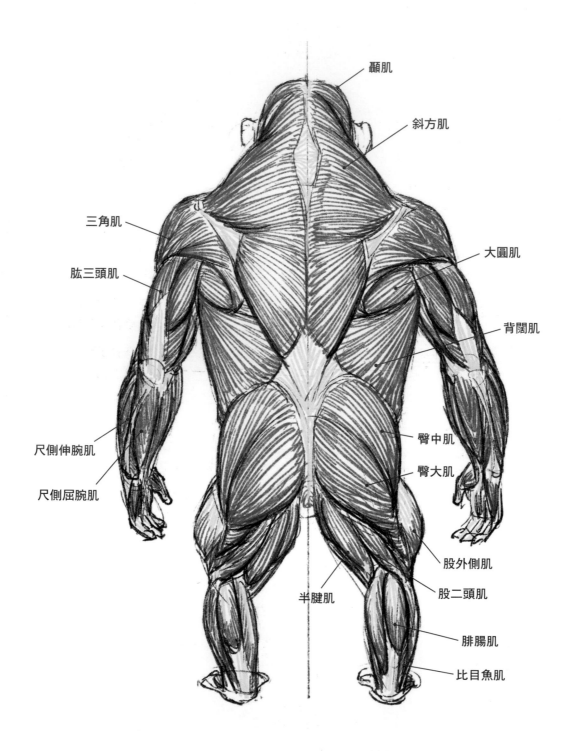

顳肌

斜方肌

三角肌

肱三頭肌

大圓肌

背闊肌

尺側伸腕肌

尺側屈腕肌

臀中肌

臀大肌

股外側肌

股二頭肌

半腱肌

腓腸肌

比目魚肌

直立的大猩猩背部，後頸的肌肉發達，肩部輪廓強烈傾斜。比起黑猩猩的軀體肌肉更加發達，腰部的腰身也更不明顯。

由前方觀察人類的肌肉素描

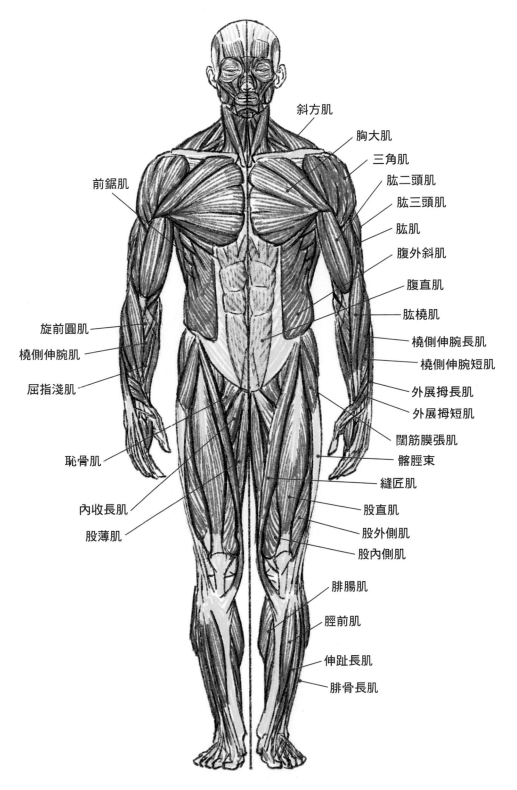

斜方肌

胸大肌

三角肌

肱二頭肌

肱三頭肌

肱肌

腹外斜肌

腹直肌

肱橈肌

橈側伸腕長肌

橈側伸腕短肌

外展拇長肌

外展拇短肌

闊筋膜張肌

髂脛束

縫匠肌

股直肌

股外側肌

股內側肌

腓腸肌

脛前肌

伸趾長肌

腓骨長肌

前鋸肌

旋前圓肌

橈側伸腕肌

屈指淺肌

恥骨肌

內收長肌

股薄肌

由前方觀察的人類，與黑猩猩和大猩猩相較之下，軀體的比例較小。下肢較長，從頭頂到胯下的高度，與從側腹下緣到地面高度大致相等。

由前方觀察黑猩猩的肌肉素描

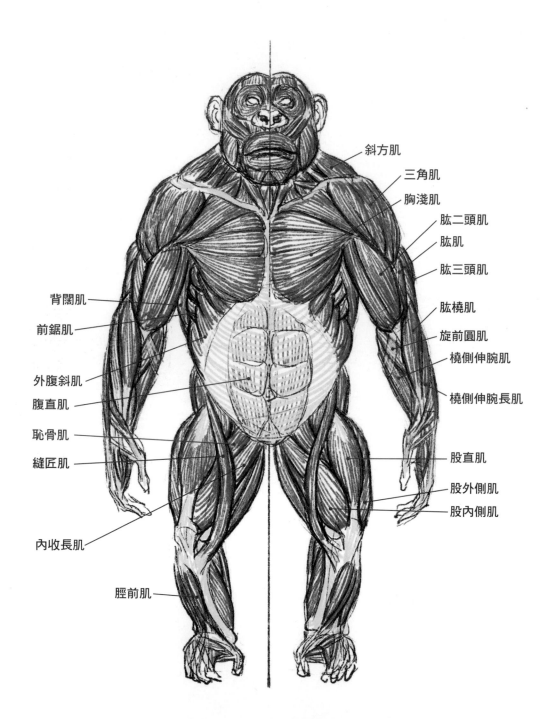

斜方肌
三角肌
胸淺肌
肱二頭肌
肱肌
肱三頭肌
肱橈肌
旋前圓肌
橈側伸腕肌
橈側伸腕長肌
股直肌
股外側肌
股內側肌

背闊肌
前鋸肌
外腹斜肌
腹直肌
恥骨肌
縫匠肌
內收長肌
脛前肌

與人類相較之下，肩部周圍的肌肉發達。因為頸部向前傾的關係，所以從前面可以觀察得到的範圍很少。與人類的胸大肌對應的胸淺肌上下較高。直立時的腿部因為受到脛骨上面的形狀影響，配置起來像是O型腿的感覺。像這種O型腿的配置，還可以在人類剛學會直立不久的童年時期看到。

由前方觀察大猩猩的肌肉素描

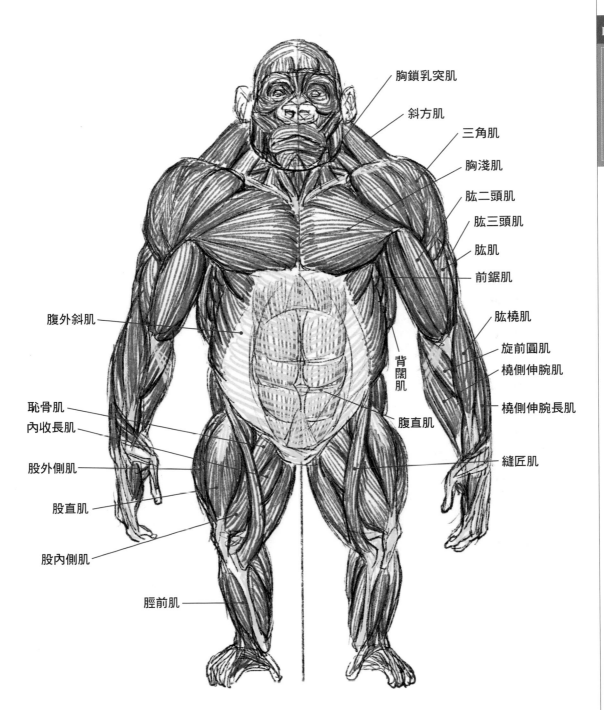

胸鎖乳突肌
斜方肌
三角肌
胸淺肌
肱二頭肌
肱三頭肌
肱肌
前鋸肌
肱橈肌
旋前圓肌
橈側伸腕肌
橈側伸腕長肌
縫匠肌

腹外斜肌
背闊肌
腹直肌

恥骨肌
內收長肌
股外側肌
股直肌
股內側肌
脛前肌

大猩猩的胸淺肌（相當於人類的胸大肌）高度較少，相對的腹部看起來上下較長。從胸部到腹部的被毛很少，從體表很容易就能觀察到形狀的起伏。從肩膀到上臂的肌肉發達。腿部的配置有O型腿的感覺。

人類與大猩猩的咀嚼肌

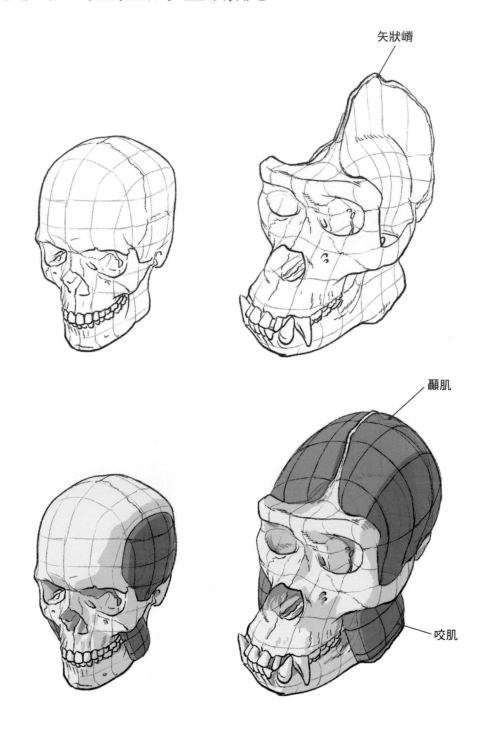

矢狀嵴

顳肌

咬肌

咀嚼肌是分量足以影響面部輪廓的大型肌肉。如下方圖示，藍色範圍是咬肌，紅色範圍是顳肌所形成的
體積分量。像大猩猩這類咬合力強大的動物，咀嚼肌非常發達。這也會影響骨骼的形狀，在頭頂的正中
線上形成矢狀嵴這種板狀的骨骼構造。這是為了擴大肌肉的附著面積，演化出骨骼發達的結果。

人類與大猩猩的手部骨骼

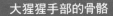

人類手部的骨骼　　　大猩猩手部的骨骼

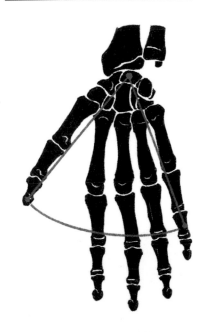
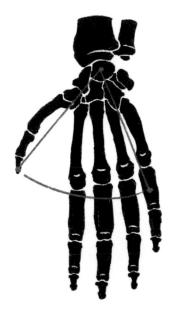

人類足部的骨骼　　　大猩猩足部的骨骼

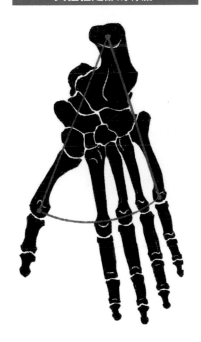

這裡比較了人類和大猩猩的手腳骨骼。這時可以發現大不相同的是足部的骨骼。人類腳趾的抓取物體的能力退化了。但是大猩猩的足部構造和手部相似，手指很長，大拇趾（第一趾）和其他 4 根腳趾分開，有抓取物品的能力。

肩部的骨骼與肌肉連接樣式

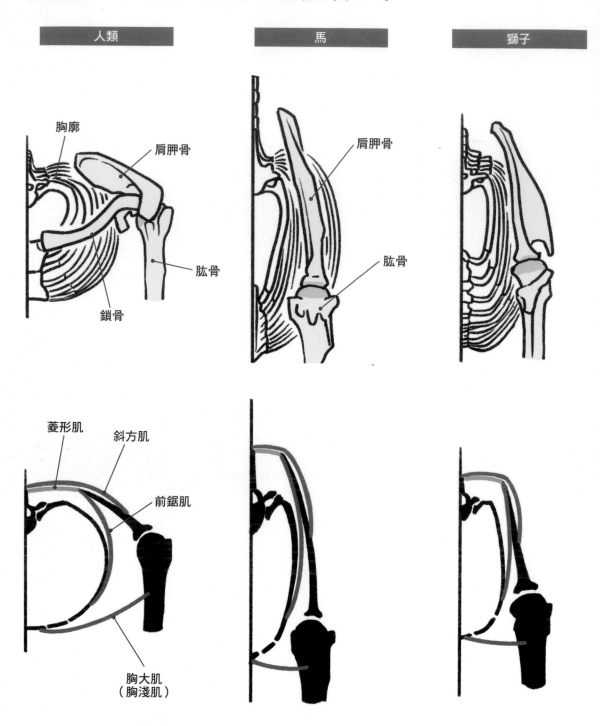

| 人類 | 馬 | 獅子 |

胸廓
肩胛骨
肱骨
鎖骨

肩胛骨
肱骨

菱形肌
斜方肌
前鋸肌
胸大肌
（胸淺肌）

人類和黑猩猩因為鎖骨發達的關係，所以軀幹的骨骼和上肢的骨骼是連接在一起的。另一方面，四足動物的鎖骨有退化傾向，像貓和狗都只有豆粒般的大小。因此，四足動物是藉由肌肉來連接上肢和軀幹。四足動物的胸廓處於懸吊在左右的柱狀前肢之間的狀態。

Part3

貓科、犬科

對現代人來說，最親近的動物是貓和狗這類作為家庭寵物飼養的動物吧。即使是沒有接觸過馬和牛的人，應該也接觸過貓和狗。對於作品的創作來說，實際去觸摸動物的軀體，和去觀察動物的姿態同樣的重要。身為藝術創作者，並不是只有單純地描繪畫作、製作雕刻即可。如何將對象物的精華融入到作品中，也是很重要的要素。本章將對貓科及犬科動物進行解說。

獅子的骨骼

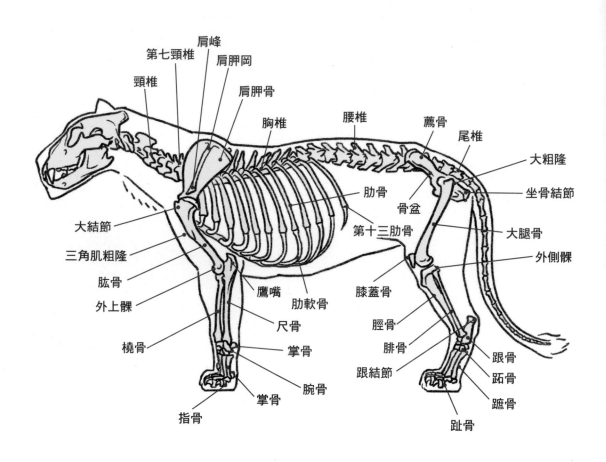

獅子的骨骼與經常可見的寵物家貓相較之下，整體更加粗壯、發達。家貓從來沒有被用於美術解剖學的解說範例。這是因為美術作品選擇的主題大多並非家庭主題，而是像「狩獵獅子的傳說故事」等較為吸引人的內容。

獅子的肌肉

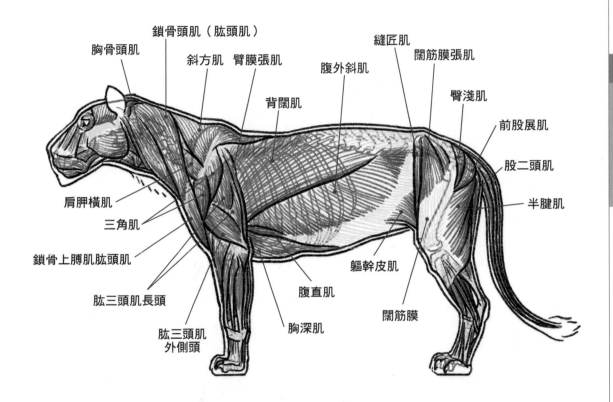

鎖骨頭肌（肱頭肌）

胸骨頭肌

斜方肌　臂膜張肌

背闊肌

腹外斜肌

縫匠肌

闊筋膜張肌

臀淺肌

前股展肌

股二頭肌

半腱肌

肩胛橫肌

三角肌

鎖骨上膊肌肱頭肌

肱三頭肌長頭

肱三頭肌
外側頭

腹直肌

胸深肌

軀幹皮肌

闊筋膜

就像獅子的肌肉量比家貓發達一樣，動物的體格會根據體重和生活環境而有所變化。動物學中有所謂的「伯格曼法則」，即使是同科的動物，生活在溫暖的環境，體格較小；而在寒冷的環境，為了更好地維持體溫，體格會有大型化的傾向。

獅子的前面後面

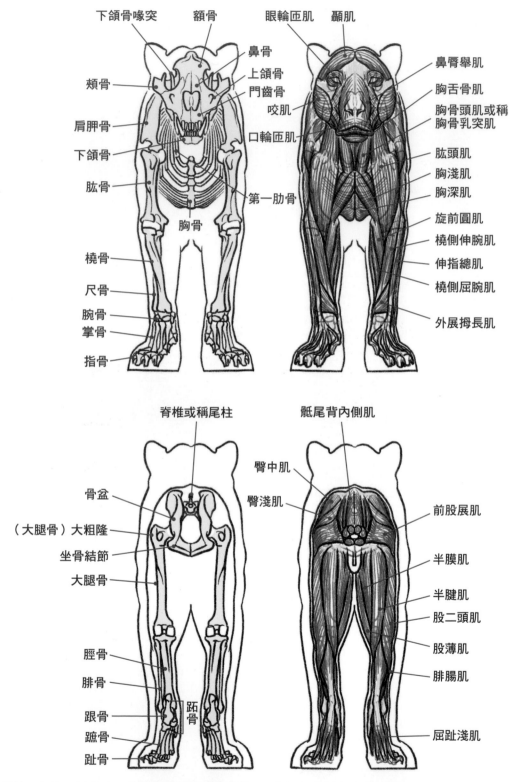

下頜骨喙突　　額骨　　　眼輪匝肌　顳肌

頰骨

肩胛骨

下頜骨

肱骨

橈骨

尺骨

腕骨

掌骨

指骨

鼻骨
上頜骨
門齒骨
咬肌
口輪匝肌

第一肋骨

胸骨

鼻脣舉肌
胸舌骨肌
胸骨頭肌或稱
胸骨乳突肌
肱頭肌
胸淺肌
胸深肌
旋前圓肌
橈側伸腕肌
伸指總肌
橈側屈腕肌
外展拇長肌

脊椎或稱尾柱　　　　骶尾背內側肌

骨盆

（大腿骨）大粗隆

坐骨結節

大腿骨

脛骨

腓骨

跟骨

蹠骨

趾骨

跗骨

臀中肌

臀淺肌

前股展肌

半膜肌

半腱肌

股二頭肌

股薄肌

腓腸肌

屈趾淺肌

獅子從前面和後面觀察時，整體輪廓呈現圓弧形狀。因為尾巴很長的關係，所以為了顯示下肢的肌肉配置而將尾巴省略了。

獅子的上面

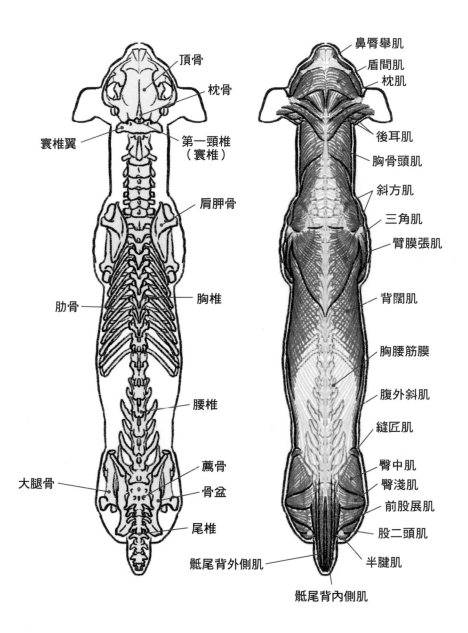

頂骨

枕骨

第一頸椎
（寰椎）

寰椎翼

肩胛骨

肋骨

胸椎

腰椎

大腿骨

薦骨

骨盆

尾椎

骶尾背外側肌

鼻脣舉肌

盾間肌

枕肌

後耳肌

胸骨頭肌

斜方肌

三角肌

臂膜張肌

背闊肌

胸腰筋膜

腹外斜肌

縫匠肌

臀中肌

臀淺肌

前股展肌

股二頭肌

半腱肌

骶尾背內側肌

從上面觀察獅子時的特徵為肩寬和腰寬與頭部的寬幅相同或更小一些。軀幹的寬幅則比頸部的
寬幅稍寬。

獅子的前肢後肢

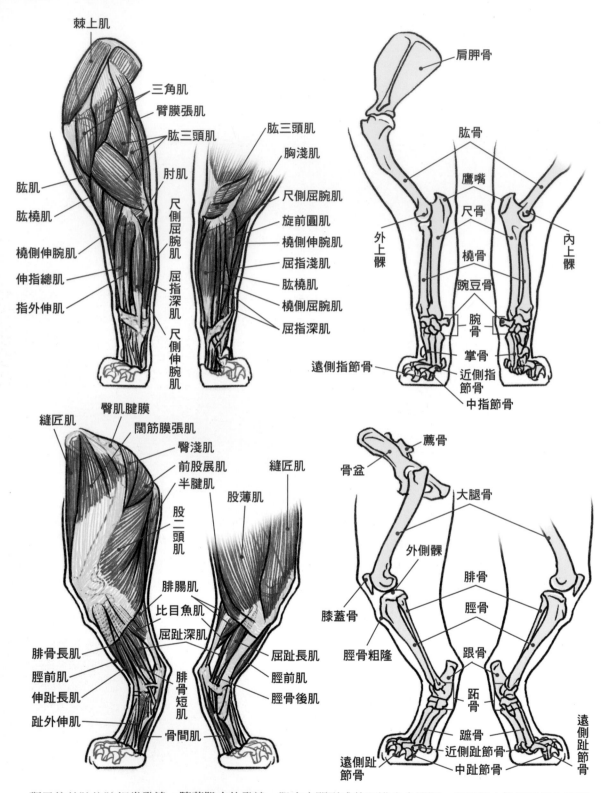

棘上肌
三角肌
臂膜張肌
肱三頭肌
肘肌
肱肌
肱橈肌
橈側伸腕肌
伸指總肌
指外伸肌
尺側屈腕肌
屈指深肌
尺側伸腕肌

肱三頭肌
胸淺肌
尺側屈腕肌
旋前圓肌
橈側伸腕肌
屈指淺肌
肱橈肌
橈側屈腕肌
屈指深肌

肩胛骨
肱骨
鷹嘴
尺骨
橈骨
腕豆骨
腕骨
掌骨
遠側指節骨
近側指節骨
中指節骨
外上髁
內上髁

縫匠肌
臀肌腱膜
闊筋膜張肌
臀淺肌
前股展肌
半腱肌
股二頭肌
縫匠肌
股薄肌
腓腸肌
比目魚肌
屈趾深肌
腓骨長肌
脛前肌
伸趾長肌
趾外伸肌
屈趾長肌
脛前肌
脛骨後肌
腓骨短肌
骨間肌

薦骨
骨盆
大腿骨
外側髁
膝蓋骨
脛骨粗隆
腓骨
脛骨
跟骨
跗骨
蹠骨
近側趾節骨
中趾節骨
遠側趾節骨
遠側趾節骨

獅子的前肢後肢相當發達。隨著肌肉的發達，肌肉之間形成的凹溝也會變深，所以肌肉的起伏就會直接出現在外形上。獅子之所以會被選入美術解剖學書籍的原因，也有肌肉比較容易觀察的因素在內。這和解剖圖通常描繪的都是肌肉發達的男性是一樣的道理。

獅子與獵豹的肌肉素描

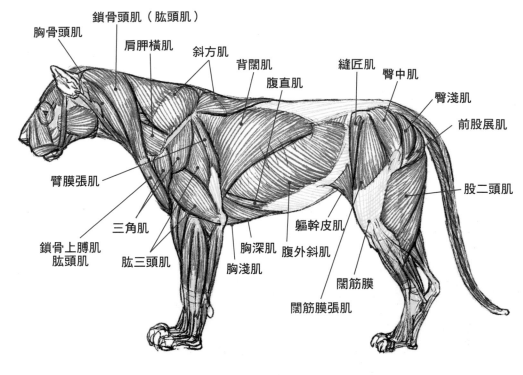

胸骨頭肌
鎖骨頭肌（肱頭肌）
肩胛橫肌
斜方肌
背闊肌
腹直肌
縫匠肌
臀中肌
臀淺肌
前股展肌
臂膜張肌
三角肌
股二頭肌
鎖骨上膊肌
肱頭肌
肱三頭肌
軀幹皮肌
胸深肌
腹外斜肌
胸淺肌
闊筋膜
闊筋膜張肌

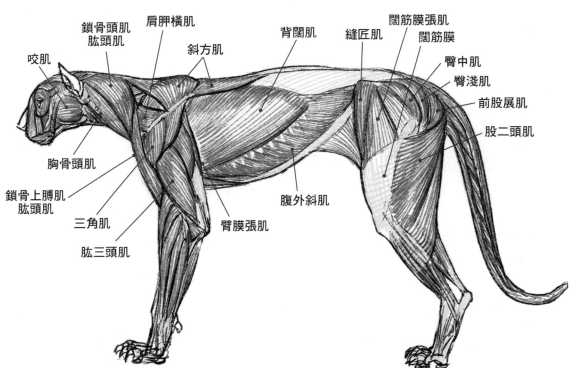

鎖骨頭肌
肱頭肌
肩胛橫肌
背闊肌
闊筋膜張肌
縫匠肌
闊筋膜
斜方肌
咬肌
臀中肌
臀淺肌
前股展肌
股二頭肌
胸骨頭肌
鎖骨上膊肌
肱頭肌
三角肌
腹外斜肌
臂膜張肌
肱三頭肌

這是以先畫出照片裡的動物輪廓素描，然後再在其中畫上肌肉的素描步驟描繪而成。以學習肌肉為目的而描繪內部構造時，不需要在意陰影，而是要重視肌肉和肌腱的位置，以及伴隨著跑步運動時產生的變化即可。即使身體的比例有所變化，肌肉的配置方式也是大致相同的。

※獵豹資料協力：郡司芽久

家貓的肌肉素描

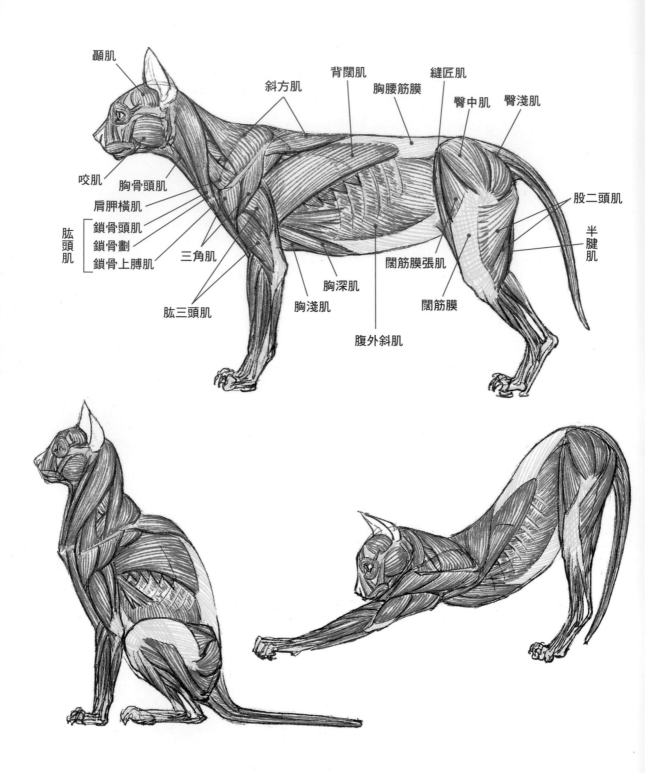

顳肌

斜方肌

背闊肌

胸腰筋膜

縫匠肌

臀中肌

臀淺肌

咬肌

胸骨頭肌

肩胛橫肌

肱頭肌 ｛ 鎖骨頭肌 鎖骨劃 鎖骨上膊肌

三角肌

肱三頭肌

胸深肌

胸淺肌

腹外斜肌

闊筋膜張肌

闊筋膜

股二頭肌

半腱肌

即使在姿勢發生變化的情況下，也可以透過肌肉的凹溝及骨骼的凸出形狀為線索，推測內部構造來進行描繪。骨骼即使活動，也不會改變形狀。另外，肌肉就算會有隆起、伸展等狀態的變化，肌肉附著在骨骼上的部位也是相同的。

貓科動物的旋前・旋後

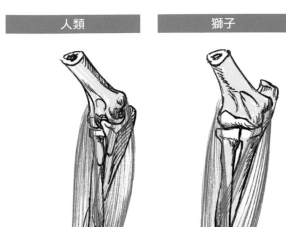

| 人類 | 獅子 |

回內位狀態的人類前臂到手部的骨骼與獅子前臂到手部的骨骼比較

藍色＝前臂的屈肌
紅色＝前臂的伸肌

| 人類 | 獅子 |

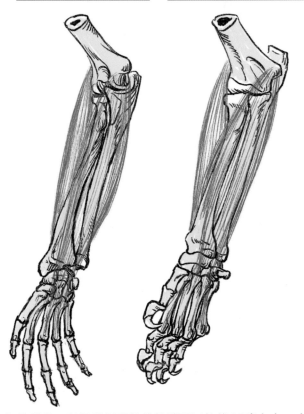

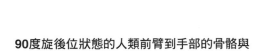

90度旋後位狀態的人類前臂到手部的骨骼與獅子前臂到手部的骨骼的比較

很多四足動物的骨骼都不能做出旋前、旋後（※）的動作。但是貓科動物的前臂可以旋後90度左右。在貓進行連續出掌攻擊的動作時，可以觀察到前臂的旋後狀態。此時由於前臂的屈肌和伸肌的體積會產生變化，所以如果先確認好肌肉的配置，則在掌握形態時會更加容易。

※旋前指的是將前臂旋轉至手掌朝向下方的狀態的動作。旋後指的是將前臂旋轉至手掌朝向上方的狀態的動作。

棘突起的方向

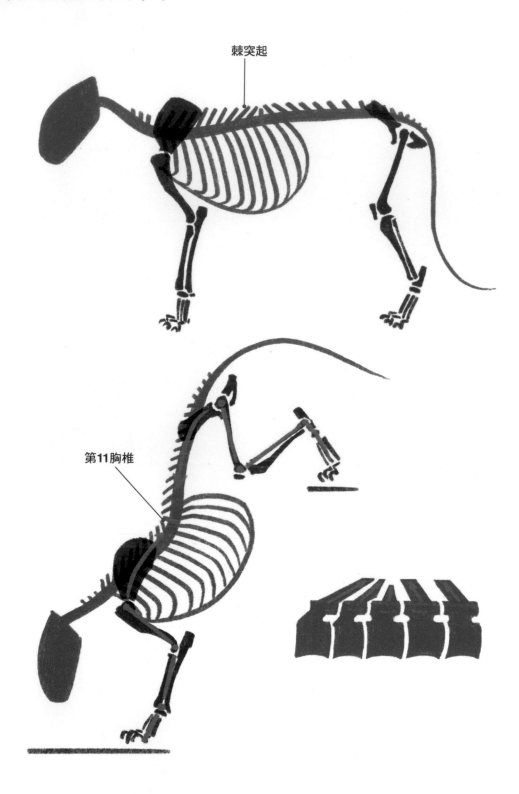

棘突起

第11胸椎

從脊椎的各塊椎骨朝向背側延伸的棘突起的方向，會根據運動方向而有不同。獅子以第11胸椎為界，棘突起延伸的方向開始產生變化。這是因為要讓獅子在伸展或是從高處下來時，更便於讓背部形成反弓狀態的配置方式。

獅子的跳躍

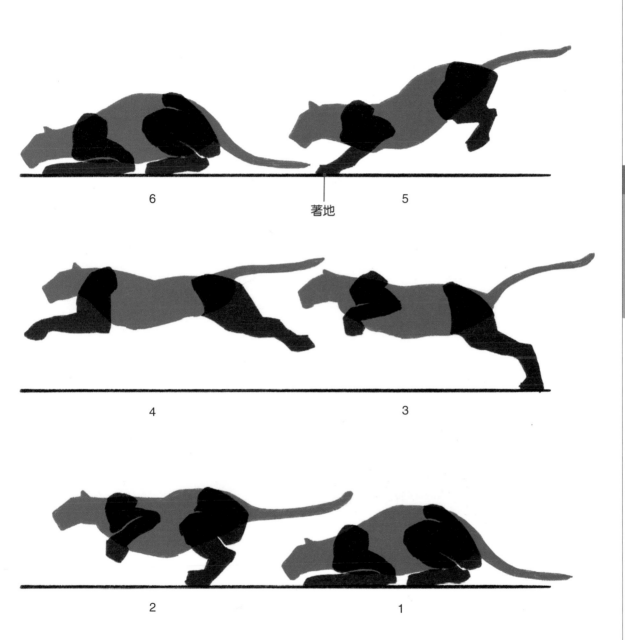

6

著地

5

4

3

2

1

獅子的跳躍與青蛙的跳躍（參照第130頁）不同，不僅是四肢，軀幹也會像彈簧一樣伸縮。前肢、後肢功能非常明確，後肢為推進力，前肢則為落地時用來支撐軀體的作用。

大丹犬的骨骼

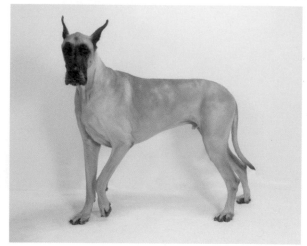

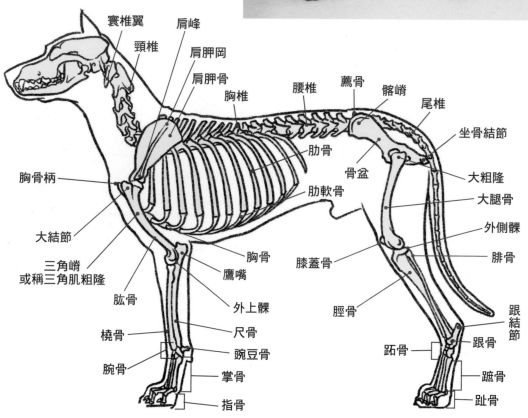

寰椎翼
頸椎
肩峰
肩胛岡
肩胛骨
胸椎
腰椎
薦骨
髂嵴
尾椎
坐骨結節
肋骨
骨盆
大粗隆
胸骨柄
肋軟骨
大腿骨
外側髁
腓骨
大結節
胸骨
膝蓋骨
脛骨
跟結節
三角嵴
或稱三角肌粗隆
鷹嘴
外上髁
跗骨
跟骨
肱骨
橈骨
尺骨
蹠骨
腕骨
豌豆骨
掌骨
趾骨
指骨

大丹犬的骨骼四肢較長、軀體位於較高的位置。腹部的輪廓有很明顯的腰身。我們在美術解剖學的圖示中，可以先確認骨骼和輪廓的距離有多少。

大丹犬的肌肉

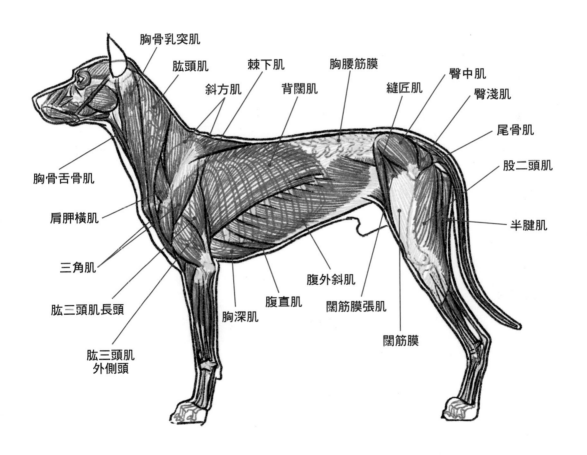

胸骨乳突肌
肱頭肌
棘下肌
胸腰筋膜
斜方肌
背闊肌
縫匠肌
臀中肌
臀淺肌
尾骨肌
股二頭肌
胸骨舌骨肌
肩胛橫肌
三角肌
半腱肌
肱三頭肌長頭
胸深肌
腹直肌
腹外斜肌
闊筋膜張肌
肱三頭肌外側頭
闊筋膜

四肢比獅子纖細。軀體處於較高的位置，給人一種體型輕盈的印象。輪廓的凹凸起伏也較為平緩。

大丹犬的前面後面

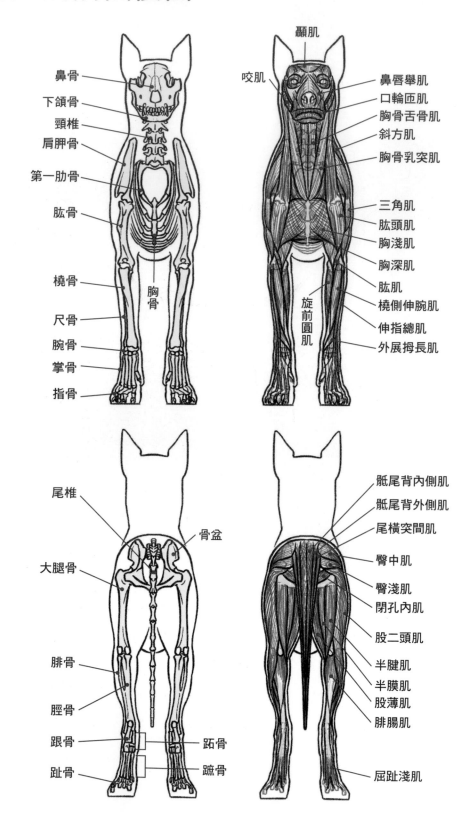

顳肌

鼻骨
下頜骨
頸椎
肩胛骨
第一肋骨
肱骨
橈骨
尺骨
腕骨
掌骨
指骨
胸骨

咬肌
鼻唇舉肌
口輪匝肌
胸骨舌骨肌
斜方肌
胸骨乳突肌
三角肌
肱頭肌
胸淺肌
胸深肌
肱肌
橈側伸腕肌
伸指總肌
外展拇長肌
旋前圓肌

尾椎
骨盆
大腿骨
腓骨
脛骨
跟骨
趾骨
跗骨
蹠骨

骶尾背內側肌
骶尾背外側肌
尾橫突間肌
臀中肌
臀淺肌
閉孔內肌
股二頭肌
半腱肌
半膜肌
股薄肌
腓腸肌
屈趾淺肌

這個犬種的外型輪廓細長，起伏與獅子相較之下更平緩一些。

大丹犬的上面

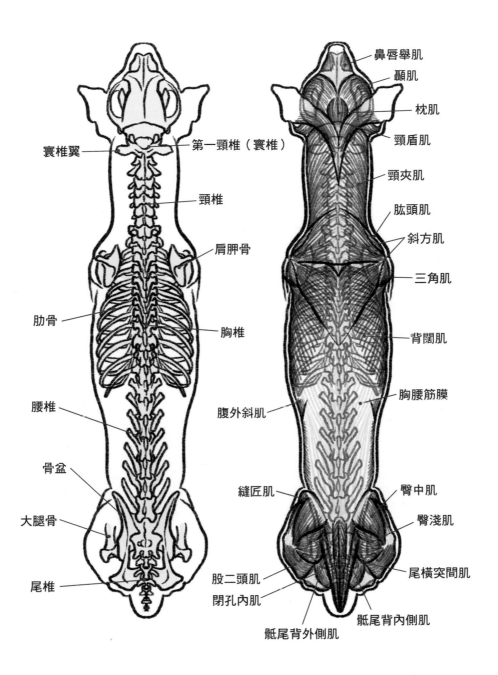

寰椎翼
第一頸椎（寰椎）
頸椎
肩胛骨
肋骨
胸椎
腰椎
骨盆
大腿骨
尾椎

鼻唇舉肌
顳肌
枕肌
頸盾肌
頸夾肌
肱頭肌
斜方肌
三角肌
背闊肌
胸腰筋膜
臀中肌
臀淺肌
尾橫突間肌
骶尾背內側肌
腹外斜肌
縫匠肌
股二頭肌
閉孔內肌
骶尾背外側肌

與獅子相較之下，各部位的寬幅差異較大。肩寬、胸廓寬、腰寬都比較寬闊。頸部和腹部則比較纖細。

大丹犬的前肢後肢

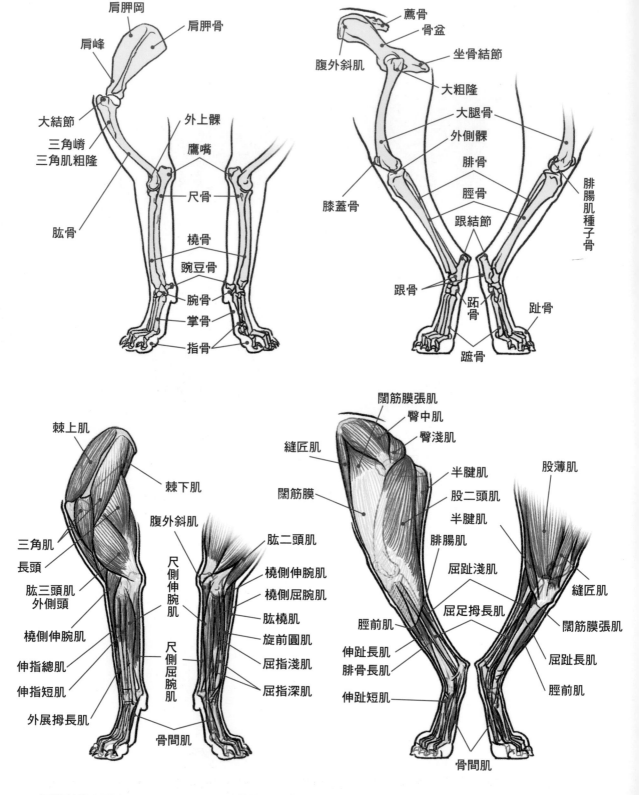

肩胛岡
肩峰
肩峰
肩胛骨
大結節
三角嶺
三角肌粗隆
肱骨
外上髁
鷹嘴
尺骨
橈骨
豌豆骨
腕骨
掌骨
指骨

薦骨
骨盆
腹外斜肌
坐骨結節
大粗隆
大腿骨
外側髁
腓骨
脛骨
膝蓋骨
跟結節
跟骨
距骨
蹠骨
趾骨
腓腸肌種子骨

棘上肌
棘下肌
三角肌
長頭
肱三頭肌
外側頭
橈側伸腕肌
伸指總肌
伸指短肌
外展拇長肌
腹外斜肌
尺側伸腕肌
尺側屈腕肌
骨間肌
肱二頭肌
橈側伸腕肌
橈側屈腕肌
肱橈肌
旋前圓肌
屈指淺肌
屈指深肌

闊筋膜張肌
臀中肌
臀淺肌
縫匠肌
闊筋膜
半腱肌
股二頭肌
半腱肌
腓腸肌
屈趾淺肌
屈足拇長肌
脛前肌
伸趾長肌
腓骨長肌
伸趾短肌
股薄肌
縫匠肌
闊筋膜張肌
屈趾長肌
脛前肌
骨間肌

四肢骨骼和體表輪廓的距離很近。肱部和大腿部的肌肉形狀起伏較平緩。

大丹犬與德國狼犬的肌肉素描

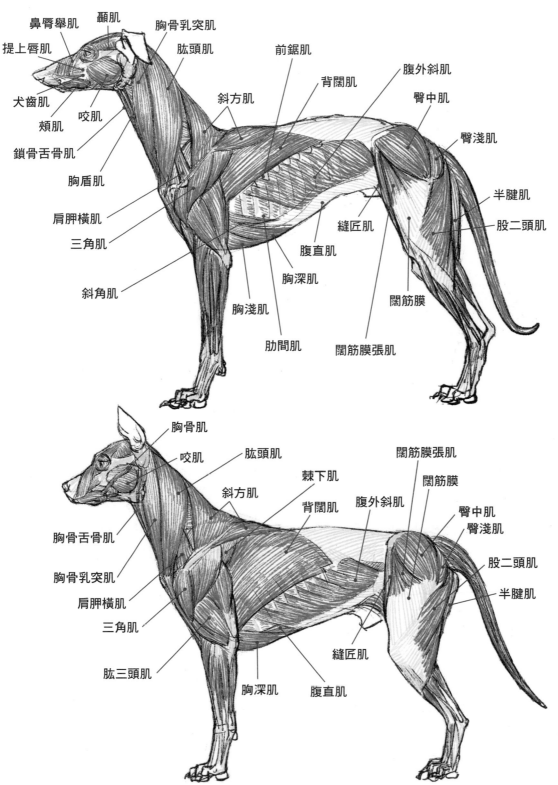

請試著在不同比例犬種的照片上推測肌肉形狀，並將其描繪出來吧！與貓科動物的時候一樣，只要找出骨骼的形狀起伏與肌肉的附著部位，就可以像拼圖一樣推測出內部的構造。

狗的跑步運動

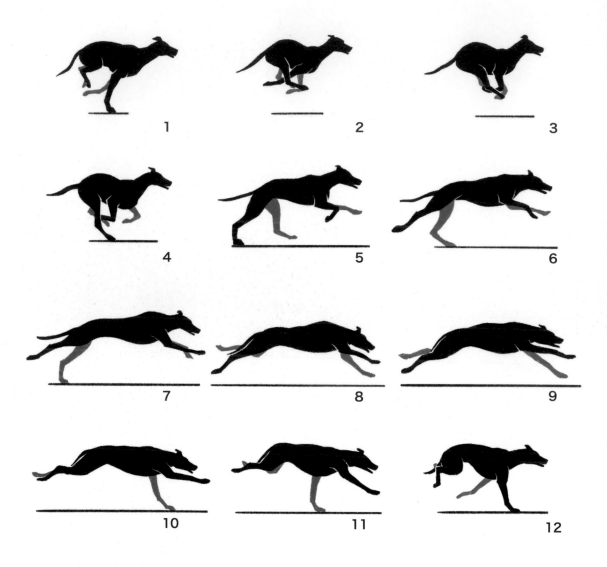

狗的跑步運動在前後腳彼此靠近時，脊椎也會隨之彎曲，縮短軀體的長度。相反的，當前後腳分開時，
軀體會被拉長延伸。以前後腳各一隻輪流的方式接觸在地面上。

Part4

哺乳類

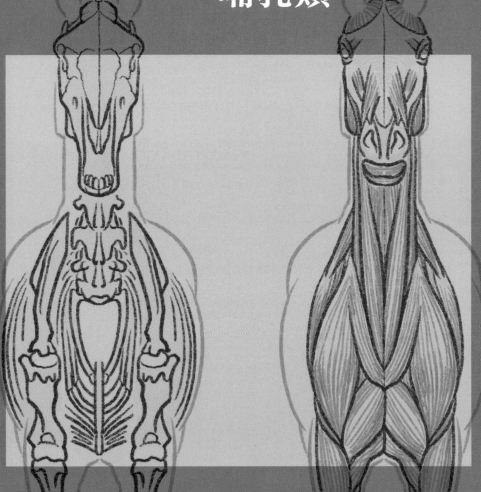

在美術解剖學中解說過最多次的是馬、牛這類的四足動物。本章就要以馬和牛為中心，對四足動物的形態進行比較與解說。

馬的骨骼

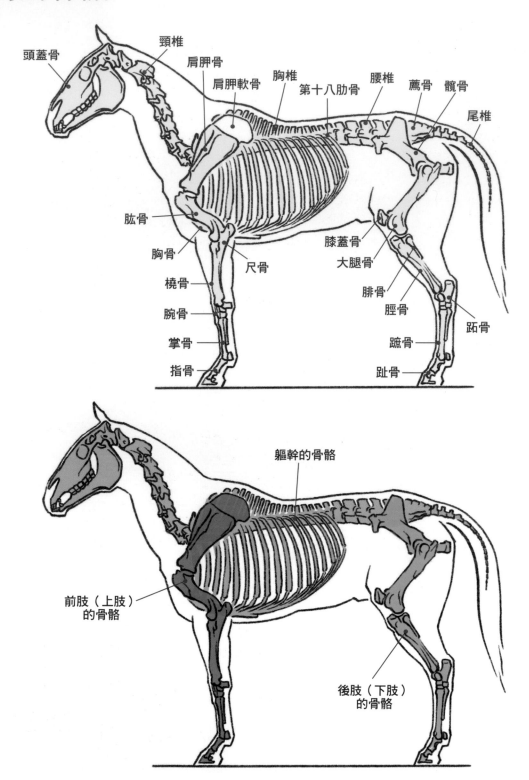

頭蓋骨　頸椎　肩胛骨　肩胛軟骨　胸椎　第十八肋骨　腰椎　薦骨　髖骨　尾椎

肱骨　胸骨　尺骨　膝蓋骨　大腿骨　腓骨　脛骨　距骨

橈骨　腕骨　掌骨　指骨　蹠骨　趾骨

軀幹的骨骼

前肢（上肢）的骨骼

後肢（下肢）的骨骼

以藝術工作者為對象的動物解剖學中，首先解說的動物就是馬。因為馬是歷史上出現在藝術表現中次數最多的動物。雖然在現代已經很少看到，但是馬從很久以前就以馬車、騎馬等形式，與人類有著密切的關係。因此，經常可以看到像騎馬人像這類的繪畫和雕刻作品表現手法。

馬的肌肉

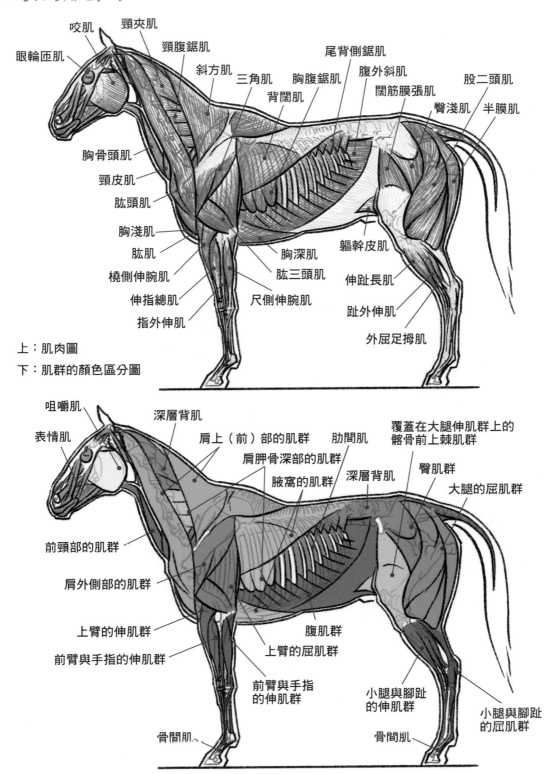

咬肌
眼輪匝肌
頸夾肌
頸腹鋸肌
斜方肌
三角肌
胸腹鋸肌
背闊肌
尾背側鋸肌
腹外斜肌
闊筋膜張肌
股二頭肌
臀淺肌
半膜肌
胸骨頭肌
頸皮肌
肱頭肌
胸淺肌
肱肌
橈側伸腕肌
伸指總肌
指外伸肌
胸深肌
肱三頭肌
尺側伸腕肌
軀幹皮肌
伸趾長肌
趾外伸肌
外屈足拇肌

上：肌肉圖
下：肌群的顏色區分圖

咀嚼肌
表情肌
深層背肌
肩上（前）部的肌群
肩胛骨深部的肌群
腋窩的肌群
肋間肌
深層背肌
覆蓋在大腿伸肌群上的
髂骨前上棘肌群
臀肌群
大腿的屈肌群
前頸部的肌群
肩外側部的肌群
上臂的伸肌群
前臂與手指的伸肌群
前臂與手指的伸肌群
上臂的屈肌群
腹肌群
小腿與腳趾的伸肌群
小腿與腳趾的屈肌群
骨間肌
骨間肌

因為是完全的四足動物，前肢和後肢的高度大致相同，軀幹部分維持水平。頸部伸長，頭部保持在較高的位置。手指除了中指以外的骨骼都已經退化，在現生種的幾乎所有種類的馬都只剩下一根中指。隨之而來的就是小腿的腓骨變短，前臂的尺骨和橈骨黏連在一起。

馬的前面後面

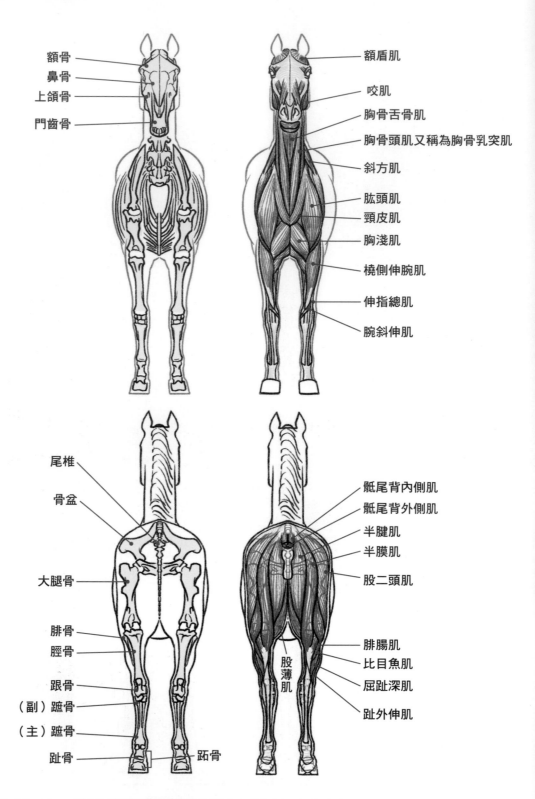

額骨
鼻骨
上頜骨
門齒骨

額盾肌
咬肌
胸骨舌骨肌
胸骨頭肌又稱為胸骨乳突肌
斜方肌
肱頭肌
頸皮肌
胸淺肌
橈側伸腕肌
伸指總肌
腕斜伸肌

尾椎
骨盆
大腿骨
腓骨
脛骨
跟骨
（副）蹠骨
（主）蹠骨
趾骨
距骨

骶尾背內側肌
骶尾背外側肌
半腱肌
半膜肌
股二頭肌
腓腸肌
比目魚肌
股薄肌
屈趾深肌
趾外伸肌

從前方觀察馬的時候，頭部的寬度和腳幅分開的寬度大致相同。軀體寬度是頭部寬度的 2 倍左右，從前方觀察時的軀體輪廓是圓形的，從後側觀察時大腿部的角度接近垂直。

馬的上面

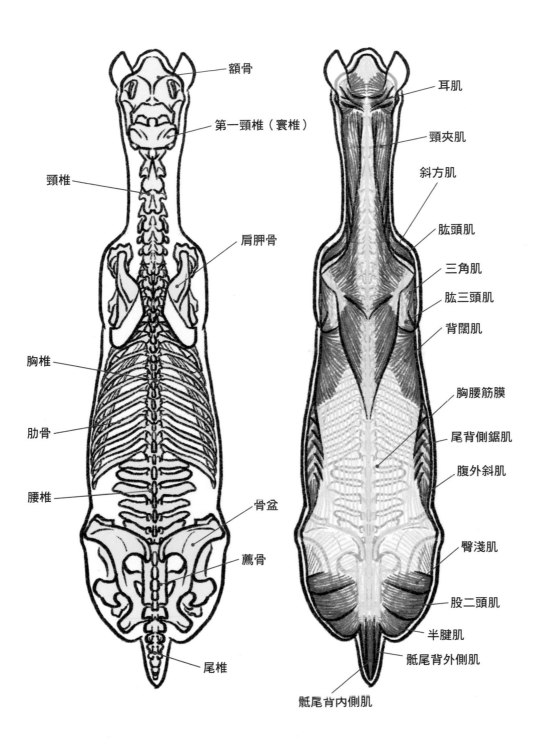

額骨

第一頸椎（寰椎）

頸椎

肩胛骨

胸椎

肋骨

腰椎

骨盆

薦骨

尾椎

耳肌

頸夾肌

斜方肌

肱頭肌

三角肌

肱三頭肌

背闊肌

胸腰筋膜

尾背側鋸肌

腹外斜肌

臀淺肌

股二頭肌

半腱肌

骶尾背外側肌

骶尾背內側肌

從上面觀察馬的時候，身體會朝向後方愈變愈寬。肩寬約為頭部寬度的1.5倍，骨盆寬度約為2倍。

馬的前肢後肢

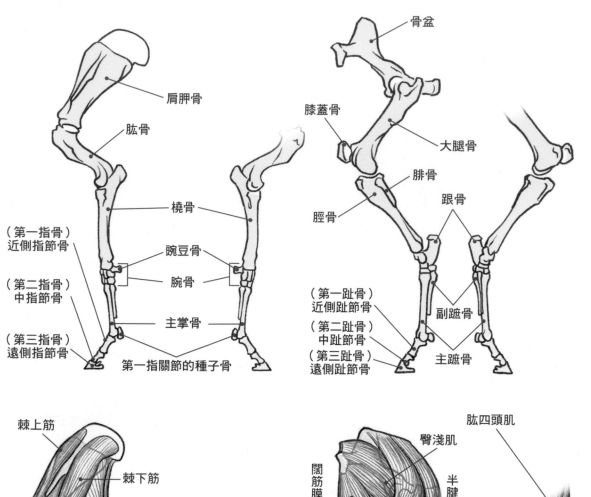

肩胛骨
肱骨
橈骨
（第一指骨）近側指節骨
（第二指骨）中指節骨
（第三指骨）遠側指節骨
豌豆骨
腕骨
主掌骨
第一指關節的種子骨

骨盆
膝蓋骨
大腿骨
腓骨
脛骨
跟骨
（第一趾骨）近側趾節骨
（第二趾骨）中趾節骨
（第三趾骨）遠側趾節骨
副蹠骨
主蹠骨

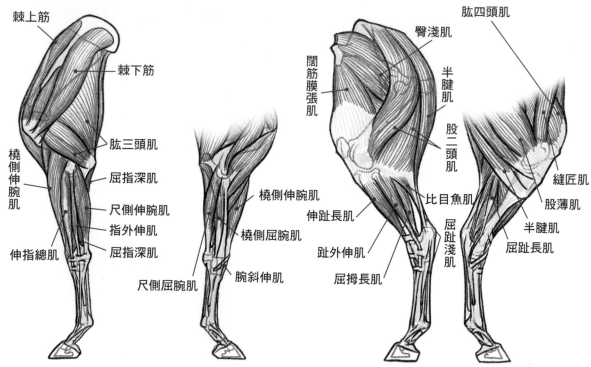

棘上筋
棘下筋
肱三頭肌
屈指深肌
橈側伸腕肌
尺側伸腕肌
指外伸肌
伸指總肌
屈指深肌
橈側伸腕肌
橈側屈腕肌
尺側屈腕肌
腕斜伸肌

肱四頭肌
臀淺肌
闊筋膜張肌
半腱肌
股二頭肌
比目魚肌
伸趾長肌
屈趾淺肌
趾外伸肌
屈拇長肌
縫匠肌
股薄肌
半腱肌
屈趾長肌

在表現動物的上肢、下肢時，需要針對內側面的肌肉配置進行解說。在以後的動物解剖圖中，同時也準備了關於上肢、下肢的內側面解剖圖。

馬的肌肉素描

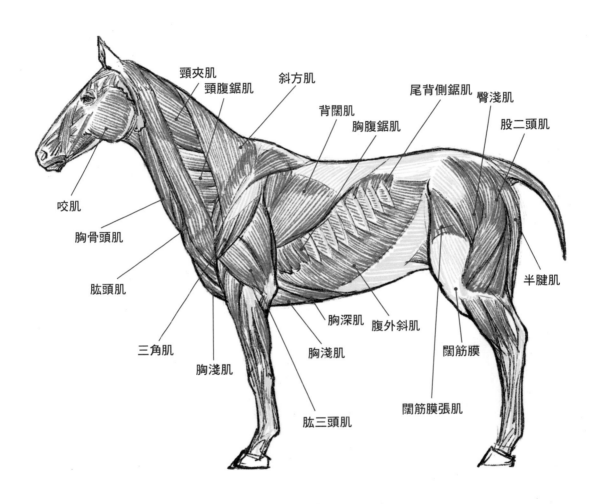

頸夾肌
頸腹鋸肌
斜方肌
背闊肌
尾背側鋸肌
臀淺肌
胸腹鋸肌
股二頭肌
咬肌
胸骨頭肌
肱頭肌
三角肌
胸淺肌
胸深肌
腹外斜肌
半腱肌
胸淺肌
闊筋膜
肱三頭肌
闊筋膜張肌

用素描的風格描繪了馬的肌肉圖。先將輪廓描繪出來，然後在其中畫上與外形起伏有關的肌肉。這樣可以更快地掌握到形狀，而且形狀也比較穩定。

人類的脊柱

淺藍色＝椎體
綠色＝椎弓
紅色＝肋骨
藍色＝突起
黃色＝關節突起
粉紅色＝棘突起

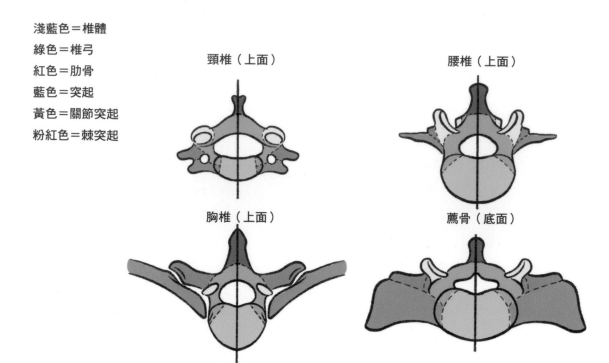

頸椎（上面）　　　　腰椎（上面）

胸椎（上面）　　　　薦骨（底面）

脊柱和胸廓的椎骨構成要素的分色圖。

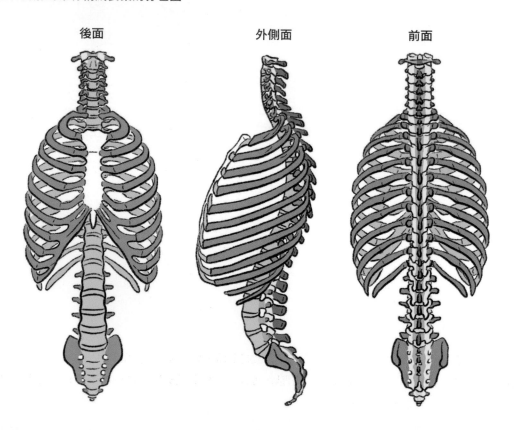

後面　　　　外側面　　　　前面

馬的脊椎

頸椎（上面）

腰椎（前面）

胸椎（前面）

薦骨（底面）

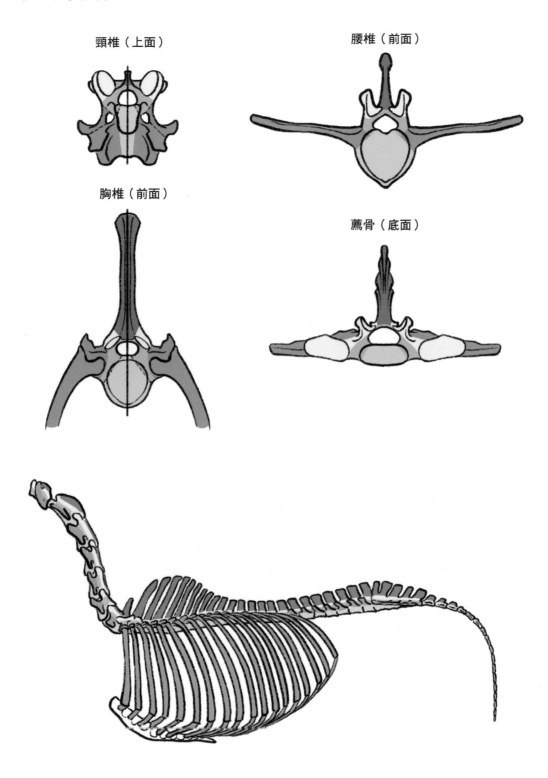

構成脊柱的椎骨，會因為構成椎骨的各項要素的發達或萎縮、黏連而會產生形態的變化。像這樣的變化，也就是所謂的變態（metamorphosis）的知識，可以成為與其他動物的形態進行比較時（參照108頁），或是製作幻想生物時的線索。

人類與馬的軀體橫切面

由上方觀察的人類的胸部骨骼

由上方觀察的人類的腹部橫切面

由前方觀察的馬的胸部骨骼

由前方觀察的馬的腹部橫切面

各自的橫切面高度示意圖

人的軀體是橫向扁平的狀態，而四足動物則有縱向的高度。在圖鑑等資料中，大多是由正面和正側面描繪的圖例。因此最好要能了解到寬度、深度、高度各達到什麼樣的程度較佳。

馬的四肢骨骼的各種變形狀態

左端＝正常。右側皆為各種變形狀態。

前肢

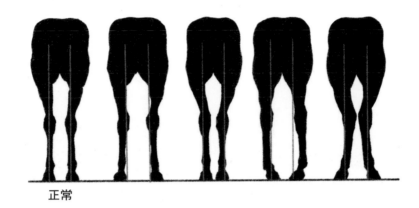

正常

後肢

正常

人類的四肢骨骼的各種變形狀態

左起為 正常、X型腿、O型腿

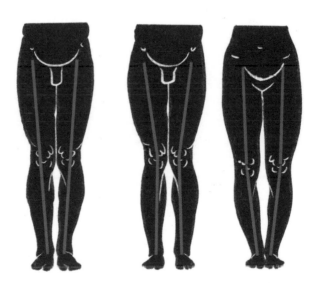

人的下肢骨骼依排列方式的特徵可分為 X 型腿和 O 型腿等變形狀態，而馬也有類似這樣的排列特徵。人類的腿部變形原因主要發生在膝關節，不過，因為馬的變形原因還包含了腳踝與指骨在內，所以變形狀態的組合就會比較多（上圖）。

如果能讓站立的姿勢是從肩關節或髖關節到指尖的關節（以人類來說是踝關節），都保持筆直排列的狀態，就能更好地將軀體的負荷傳達到地面，保持良好的平衡。像這樣馬腿的變形狀態，一般會使用馬蹄鐵來加以矯正。

前肢後肢的運動方向

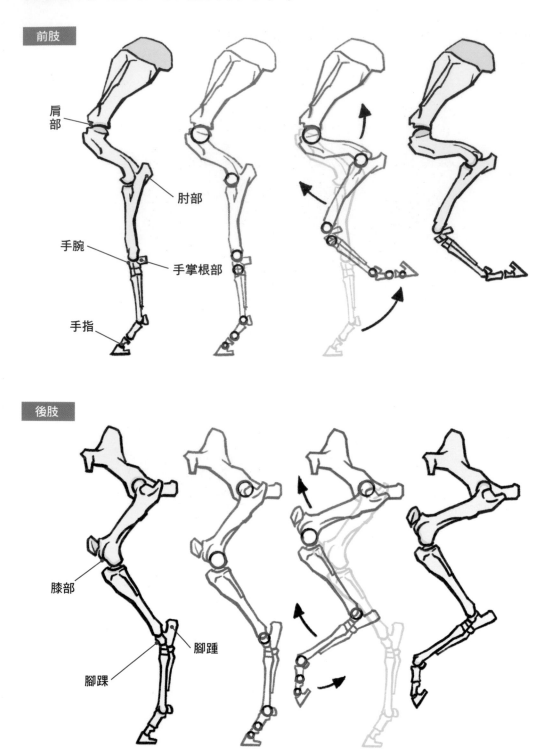

前肢

肩部
肘部
手腕
手掌根部
手指

後肢

膝部
腳踵
腳踝

據說馬的前肢主要支撐體重，後肢則具有移動的推進力。關節的彎曲方式是前肢的肘部在後面，手腕在前面；後肢的膝部在前面，腳踝在後面。雖然彎曲的方式和人類一樣，但因為各部位的大小比例有很大的不同，所以要記住關節的位置比較好。

後腿的活動推移示意圖

接觸在地面上的後肢的重心移動，以相對於地面畫出一道圓弧的方式進行。

肩關節的屈曲與髖關節的伸展

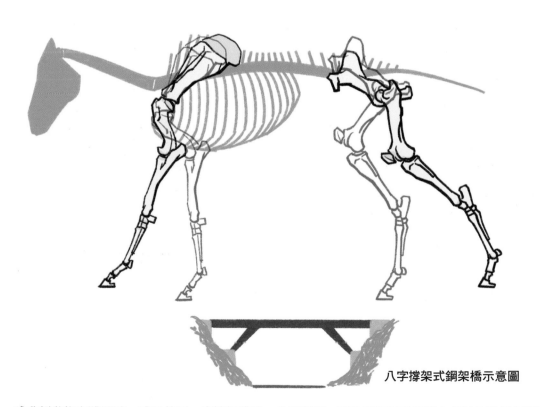

八字撐架式鋼架橋示意圖

哺乳類動物在跳躍時，或是伸展、支撐軀體時，會呈現出一種伸直四肢的姿勢。前肢和後肢同時伸展的話，脊椎和四肢的骨骼就會成為像鋼架橋（Rahmen橋）（※）一樣的支撐構造。

※在橋梁的構造上，指的是將橫梁和橋柱融為一體，形成像拱門一樣形狀的框架結構。來自德語。

馬的步行及跑步運動

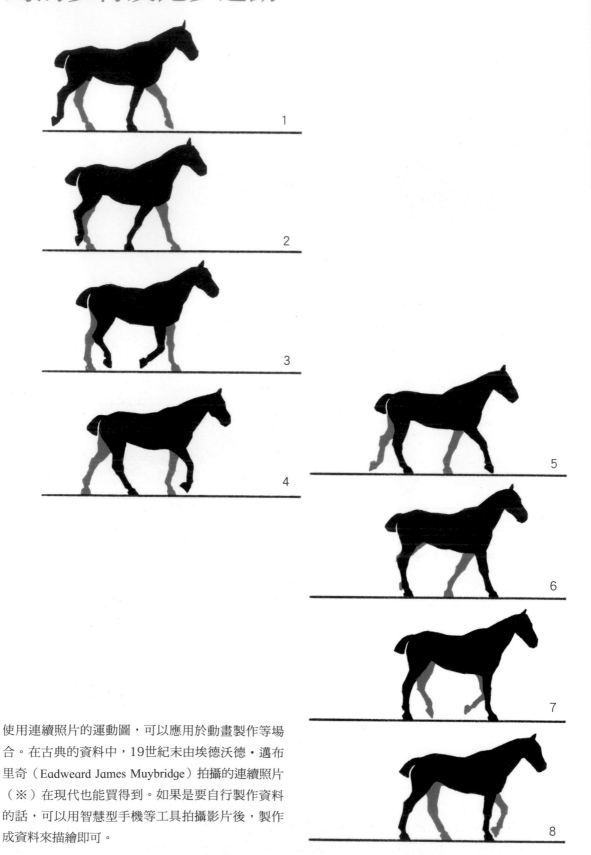

使用連續照片的運動圖，可以應用於動畫製作等場合。在古典的資料中，19世紀末由埃德沃德・邁布里奇（Eadweard James Muybridge）拍攝的連續照片（※）在現代也能買得到。如果是要自行製作資料的話，可以用智慧型手機等工具拍攝影片後，製作成資料來描繪即可。

※1878年，使用等間隔排列的12台高感光度鏡頭相機，搭配高速快門拍攝正在疾馳的馬的連續照片。

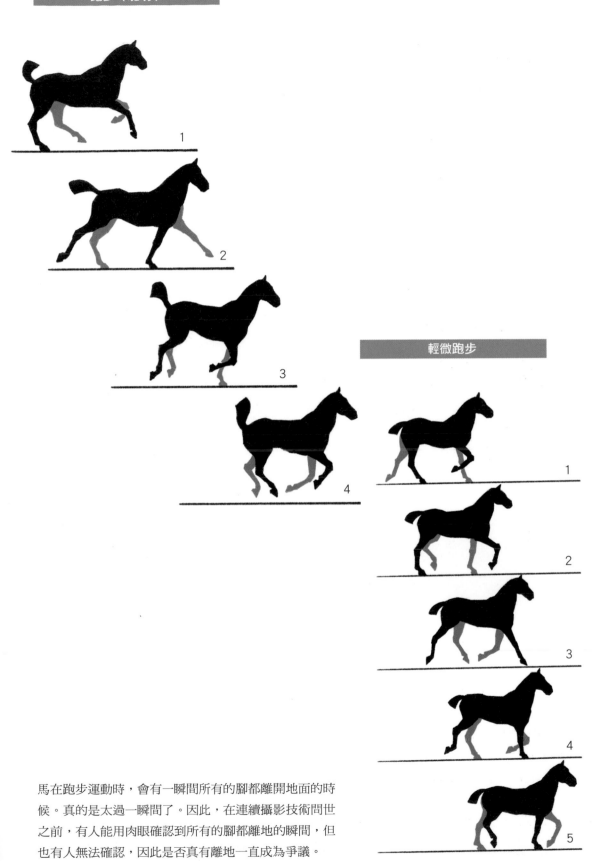

馬在跑步運動時，會有一瞬間所有的腳都離開地面的時候。真的是太過一瞬間了。因此，在連續攝影技術問世之前，有人能用肉眼確認到所有的腳都離地的瞬間，但也有人無法確認，因此是否真有離地一直成為爭議。

牛的骨骼

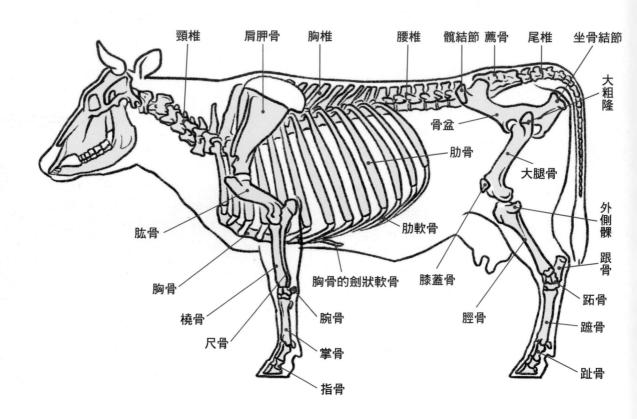

頸椎　肩胛骨　胸椎　腰椎　髖結節　薦骨　尾椎　坐骨結節

大粗隆

骨盆

肋骨

大腿骨

肱骨

外側髁

肋軟骨

跟骨

胸骨

膝蓋骨

距骨

橈骨

腕骨

蹠骨

尺骨

掌骨

脛骨

指骨

趾骨

胸骨的劍狀軟骨

由側面觀察牛的骨骼，髖關節的位置比肩關節的位置更高。肘關節和膝關節、手腕腳踝的關節大致位於相同的高度。尾巴在骨盆的後方，以幾乎垂直的角度下垂，所以臀部的輪廓是方形的。

牛的肌肉

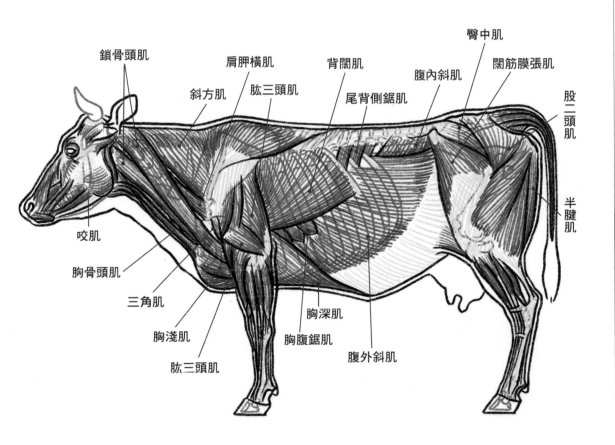

鎖骨頭肌
肩胛橫肌
背闊肌
臀中肌
闊筋膜張肌
斜方肌
肱三頭肌
尾背側鋸肌
腹內斜肌
股二頭肌
咬肌
半腱肌
胸骨頭肌
三角肌
胸淺肌
胸深肌
胸腹鋸肌
肱三頭肌
腹外斜肌

牛從後頸部到背部的線條幾乎是水平的狀態，在肩膀和腰部則呈現隆起的形狀。頸部輪廓有一片被稱為「喉袋」的鬆弛皮膚，肌肉的輪廓和體表呈現出來的線條不同。母牛的下腹部有發達的乳房。

牛的前面後面

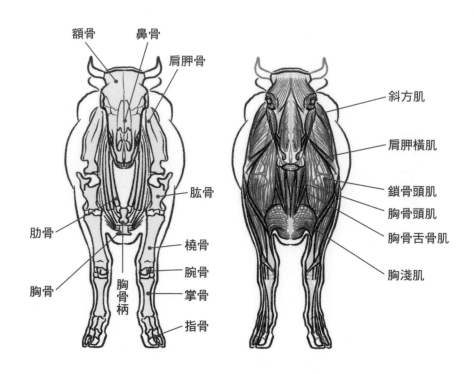

額骨　鼻骨　肩胛骨　斜方肌　肩胛橫肌　鎖骨頭肌　胸骨頭肌　胸骨舌骨肌　胸淺肌　肱骨　橈骨　腕骨　掌骨　指骨　肋骨　胸骨　胸骨柄

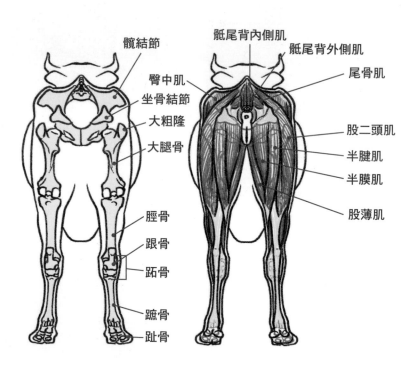

髖結節　臀中肌　坐骨結節　大粗隆　大腿骨　脛骨　跟骨　跗骨　蹠骨　趾骨　骶尾背內側肌　骶尾背外側肌　尾骨肌　股二頭肌　半腱肌　半膜肌　股薄肌

肩寬和骨盆寬度是頭部寬度的 2 倍左右，前肢的手腕關節處的寬度稍窄。後肢從股骨到地面的骨骼排列方式基本呈現垂直狀態。

牛的上面

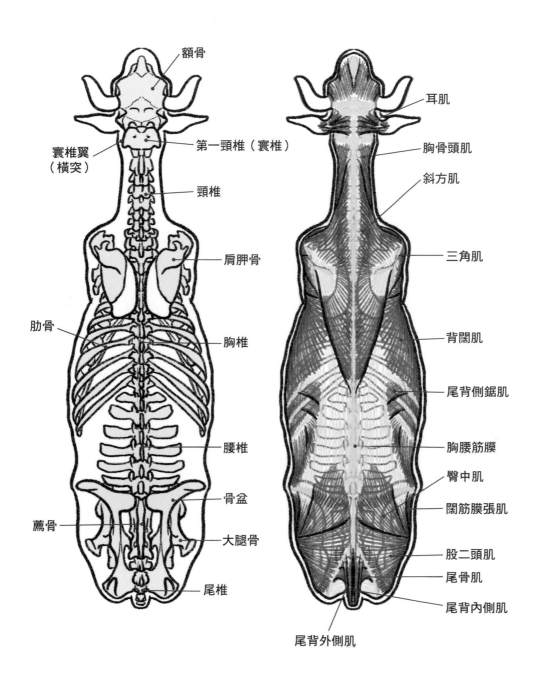

額骨

耳肌

寰椎翼
（橫突）

第一頸椎（寰椎）

胸骨頭肌

頸椎

斜方肌

肩胛骨

三角肌

肋骨

胸椎

背闊肌

尾背側鋸肌

腰椎

胸腰筋膜

臀中肌

骨盆

闊筋膜張肌

薦骨

大腿骨

股二頭肌

尾骨肌

尾椎

尾背內側肌

尾背外側肌

頸部寬度較窄，與肩部過渡部位形成轉角。腹部的寬度比肩寬和骨盆寬更大一些，呈橢圓形的隆起形狀。

牛的前肢後肢

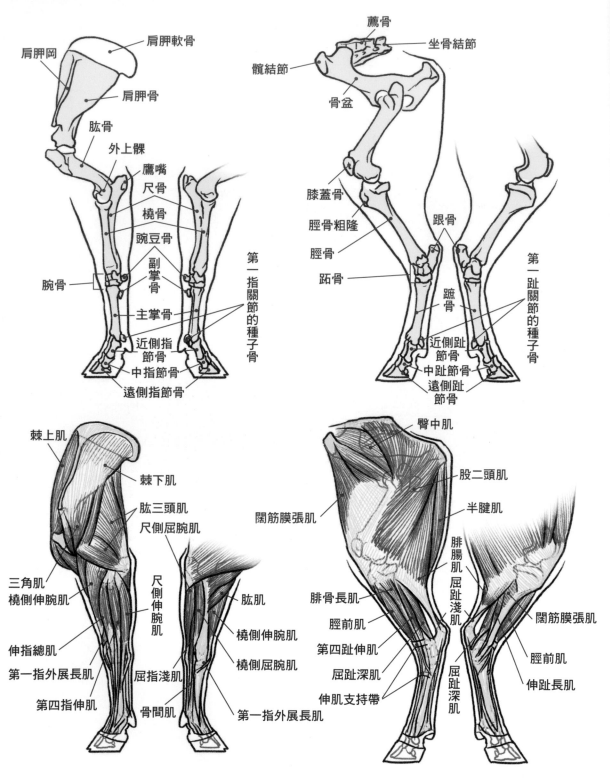

肩胛軟骨
肩胛岡
肩胛骨
肱骨
外上髁
鷹嘴
尺骨
橈骨
豌豆骨
副掌骨
腕骨
主掌骨
近側指節骨
中指節骨
遠側指節骨
第一指關節的種子骨

薦骨
坐骨結節
髖結節
骨盆
膝蓋骨
脛骨粗隆
脛骨
跗骨
跟骨
蹠骨
近側趾節骨
中趾節骨
遠側趾節骨
第一趾關節的種子骨

棘上肌
棘下肌
肱三頭肌
尺側屈腕肌
三角肌
橈側伸腕肌
尺側伸腕肌
肱肌
橈側伸腕肌
橈側屈腕肌
伸指總肌
第一指外展長肌
第四指伸肌
屈指淺肌
骨間肌
第一指外展長肌

臀中肌
股二頭肌
半腱肌
闊筋膜張肌
腓腸肌
屈趾淺肌
腓骨長肌
脛前肌
第四趾伸肌
屈趾深肌
伸肌支持帶
屈趾深肌
闊筋膜張肌
脛前肌
伸趾長肌

牛接觸地面的手指有兩根（中指和無名指），每根手指都有相應的骨骼和肌肉。馬則只有一根觸地（中指）。在理解四肢的肌肉構造的情況下，如果能夠去意識到手指的數量會更好。因為動物四肢的肌肉會隨著手指的數量而有所變化。

牛的肌肉素描

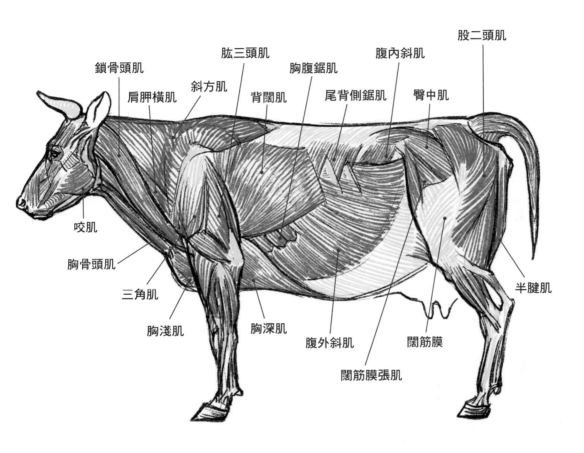

鎖骨頭肌
肩胛橫肌
斜方肌
肱三頭肌
背闊肌
胸腹鋸肌
尾背側鋸肌
腹內斜肌
臀中肌
股二頭肌
咬肌
胸骨頭肌
三角肌
胸淺肌
胸深肌
腹外斜肌
闊筋膜張肌
闊筋膜
半腱肌

這是一幅將牛的肌肉描繪成素描風格的解剖圖。和馬一樣，先畫出輪廓，然後在其中畫上影響外形起伏的肌肉，這樣就會比較容易描繪出來。

頸韌帶

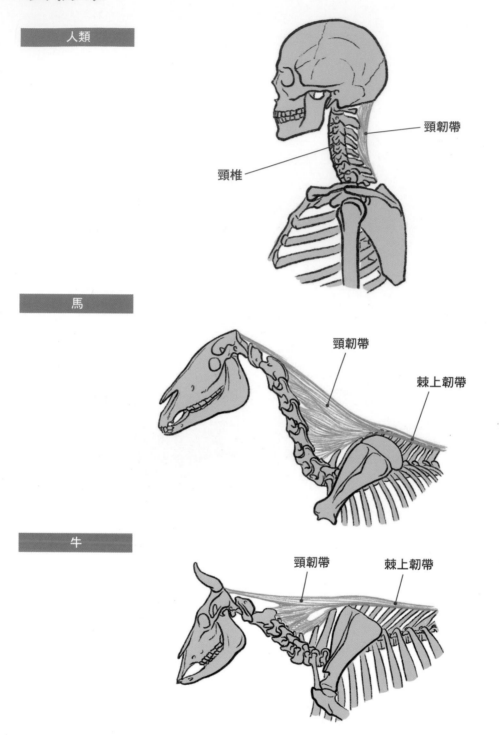

人類

頸韌帶

頸椎

馬

頸韌帶

棘上韌帶

牛

頸韌帶

棘上韌帶

頸韌帶（上圖黃色部分）是連接頭蓋骨至頸椎下端的韌帶。這個韌帶會影響後頸部的輪廓。四足動物為了支撐沉重的頭部，所以頸韌帶比較發達。另一方面，以人類來說，由於姿勢已經轉為直立，使用脊柱支撐頭部的構造，所以頸韌帶不太發達。

長頸鹿的肌肉素描

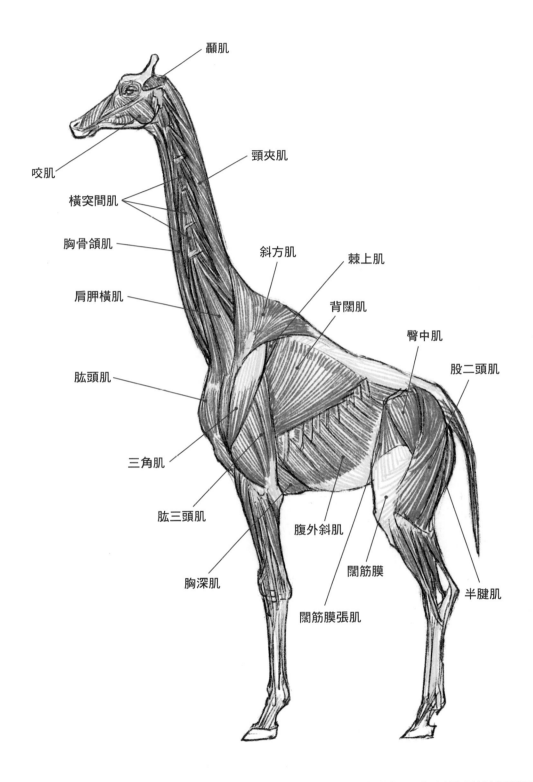

顳肌

咬肌

頸夾肌

橫突間肌

胸骨頷肌

斜方肌

棘上肌

肩胛橫肌

背闊肌

臀中肌

股二頭肌

肱頭肌

三角肌

肱三頭肌

腹外斜肌

闊筋膜

半腱肌

胸深肌

闊筋膜張肌

長頸鹿的頸部極長，因此頸部的肌肉配置與其他動物不同。在頸部的側面看不到像是連接頭部和頸部的胸鎖乳突肌那樣的肌肉。

※長頸鹿資料協力：郡司芽久

豬、大象的肌肉素描

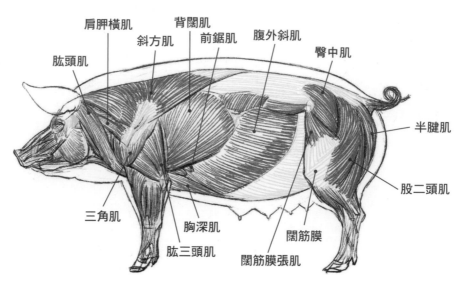

肩胛橫肌　背闊肌　前鋸肌　腹外斜肌　臀中肌　斜方肌　肱頭肌

半腱肌

股二頭肌

三角肌　胸深肌　闊筋膜　肱三頭肌　闊筋膜張肌

豬的軀體部分皮下脂肪層很厚。因此體表的起伏形狀，除四肢之外都是很平緩的線條。尾巴因遺傳不同而有捲曲和下垂兩種類型。

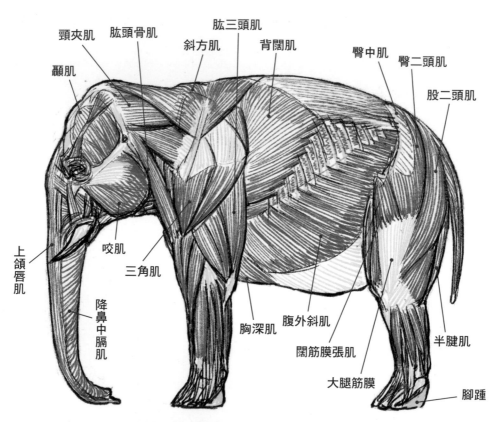

頸夾肌　肱頭骨肌　肱三頭肌　臀中肌　臀二頭肌　斜方肌　背闊肌

顳肌

股二頭肌

上頷唇肌

咬肌

三角肌

降鼻中膈肌

半腱肌

胸深肌　腹外斜肌

闊筋膜張肌

大腿筋膜

腳踵

大象的肌肉配置除了長鼻子部分以外，肌肉的配置與其他四足動物相似。長鼻子的肌肉主要有長軸方向的上頷唇肌和水平方向的降鼻中膈肌（頰肌）。水平方向的腳踵有厚厚的脂肪緩衝墊（黃色部分），就像是穿著有鞋跟的鞋子一樣。

鹿、棕熊的肌肉素描

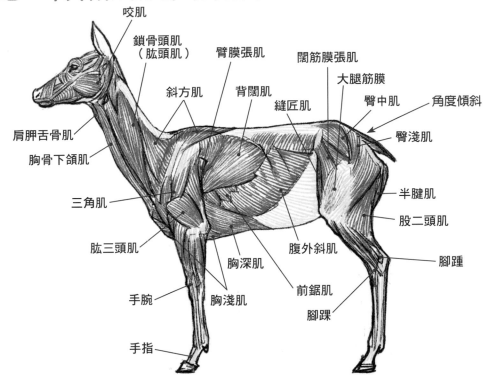

咬肌
鎖骨頭肌（肱頭肌）
闊膜張肌
闊筋膜張肌
大腿筋膜
斜方肌
背闊肌
臀中肌
角度傾斜
縫匠肌
臀淺肌
肩胛舌骨肌
胸骨下頜肌
臀淺肌
三角肌
半腱肌
股二頭肌
肱三頭肌
腹外斜肌
腳踵
手腕
胸深肌
胸淺肌
前鋸肌
手指
腳踝

鹿能夠讓頸部大幅度地伸展。從手腕到手指，從腳踵到腳趾的骨骼都很長。臀部呈現傾斜的狀態。尾巴很短。手指有兩根。

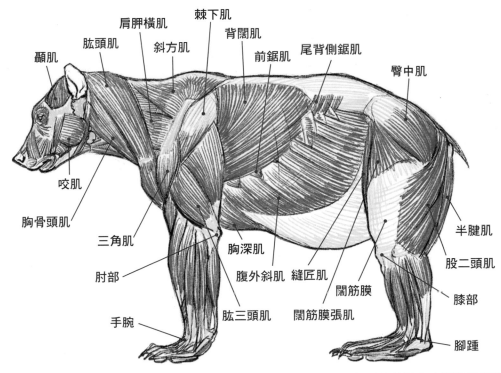

肩胛橫肌
棘下肌
肱頭肌
背闊肌
斜方肌
前鋸肌
尾背側鋸肌
顳肌
臀中肌
咬肌
胸骨頭肌
三角肌
肘部
胸深肌
腹外斜肌
縫匠肌
闊筋膜
半腱肌
股二頭肌
闊筋膜張肌
膝部
手腕
肱三頭肌
腳踵

熊是以腳踵著地的方式步行。從肘部到手腕、膝部到腳踵的骨骼很長。前臂和小腿的粗細相似。肘部的位置比膝部要高一些。

105

各式各樣的動物脊椎

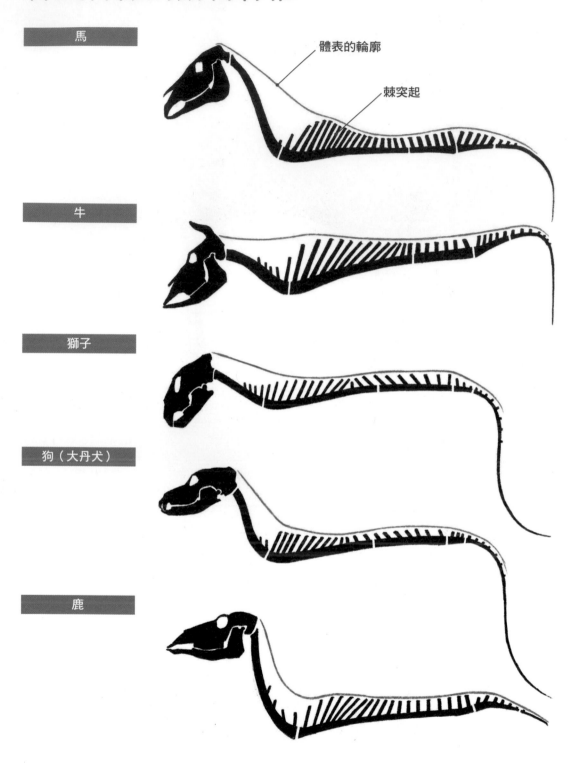

馬

體表的輪廓

棘突起

牛

獅子

狗（大丹犬）

鹿

脊椎上方延伸出來的突起形狀稱為棘突起。這個突起形狀會影響到從胸部到尾部的體表形狀。從各個椎骨各長出一根棘突起，而且根據部位的不同，長度也各不相同。如果突起之間的間隔較窄，那麼可動的範圍就較小，不怎麼能夠活動。如果間隔較大，則可動範圍就較大，方便活動。

袋鼠

亞洲象

兔子

黑猩猩

人類

頸部與後頸部的線條在物種之間的差別很大。椎骨的棘突起在頸部不會影響到外觀的輪廓。會影響頸部
輪廓的主要構造是頸韌帶（參照第102頁）。

動物脊椎的比例

| 馬 | 牛 | 獅子 | 狗（大丹犬） | 人類 |

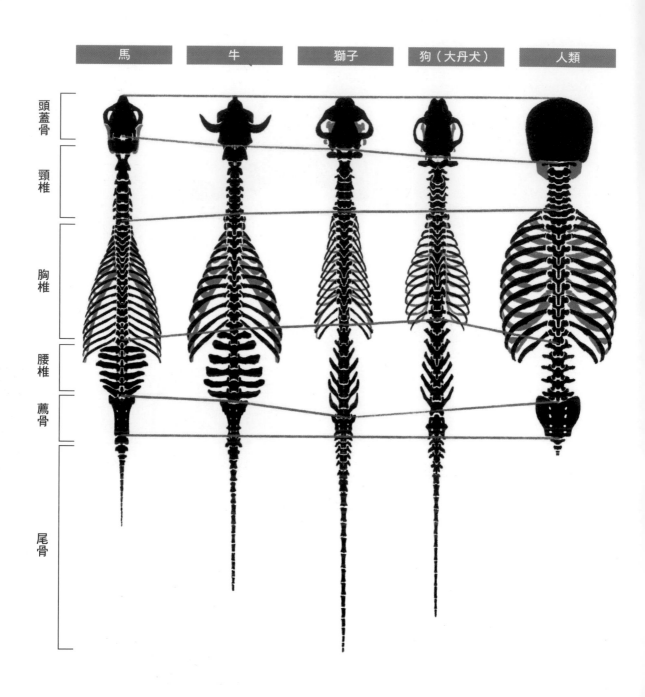

頭蓋骨

頸椎

胸椎

腰椎

薦骨

尾骨

在不同動物之間進行脊椎的比例比較時，可以發現體型的寬度和長度的差異變得明顯。藉由相互比較來掌握變形的程度，是增進對生物軀體理解的線索。

頭蓋骨的各種狀態

頭蓋骨形狀的多樣性，主要是根據容納大腦的腦頭蓋（橙色）與構成面部的面部頭蓋（藍色）的發育程度而形成變化。

人類（中段右端）的腦頭蓋發達得非常顯著。另一方面，面部頭蓋則退化至有些萎縮的傾向。以馬（上段中央）來說，可以看得出面部頭蓋朝向前方非常發達。

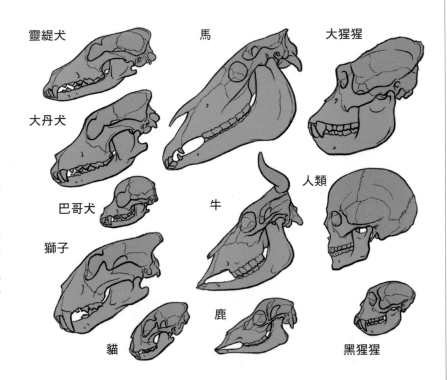

靈緹犬　馬　大猩猩
大丹犬
巴哥犬　牛　人類
獅子
貓　鹿　黑猩猩

人類與馬的頭蓋骨不同之處

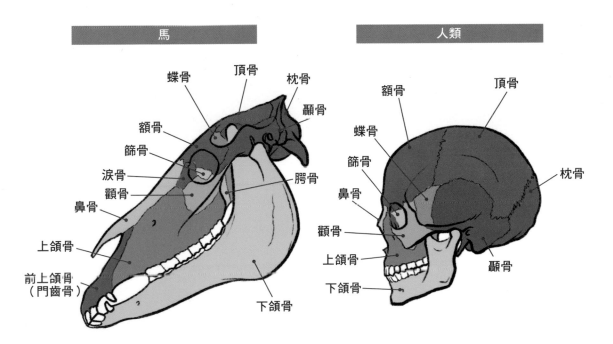

馬	人類

馬

蝶骨　頂骨　枕骨
顳骨
額骨
篩骨
淚骨
顴骨
鼻骨　腭骨
上頜骨
前上頜骨（門齒骨）
下頜骨

人類

額骨　頂骨
蝶骨
篩骨
鼻骨
顴骨
上頜骨
下頜骨
枕骨
顳骨

將相同骨頭的部分塗上顏色來區別比較。比方說前上顎骨就可以從骨骼表面就觀察得到差異。人類的前上顎骨與上顎骨黏連在一起，但在馬這類的四足動物則是分離的狀態。

哺乳類頸椎的數量

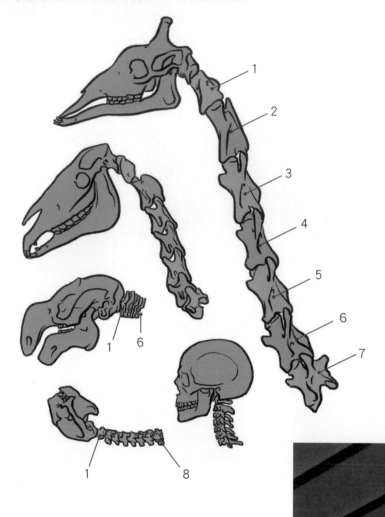

解說裡一般都會記載「哺乳類的頸椎數量固定為７節」。但是如果我們將解剖學的構造理解成標準型，那麼當然也可以理解會有例外的存在吧。像三趾樹懶是8～10節，儒艮則是６節。即使是人類也偶爾有６節、或是８節的情況。

鹿角的成長法則

由側面觀察鹿角的生長方式

由左開始1歲、2歲、3歲、4歲（以梅花鹿為例）

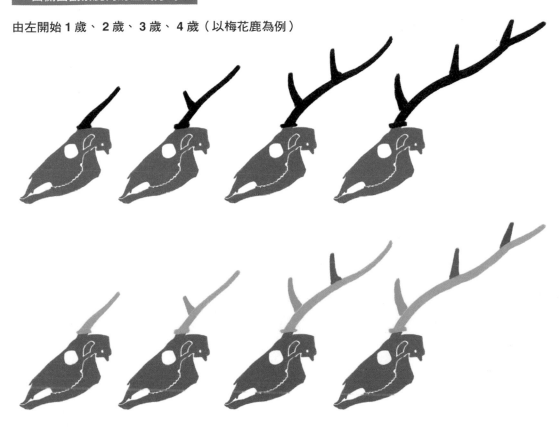

由正面觀察鹿角的生長方式

由左開始1歲、2歲、3歲、4歲（以梅花鹿為例）

鹿的角每一年都會有不同變化。除了隨著成長而變長，角的分支也會增加。第二年會長出第一個分支（綠色），第三年則是橙色分支，第四年是追加了藍色分支。到了第5年以後，分支模式會根據品種和個體不同而有所不同，會在綠色和藍色的分支部位附近追加多處分支。

角的生長位置

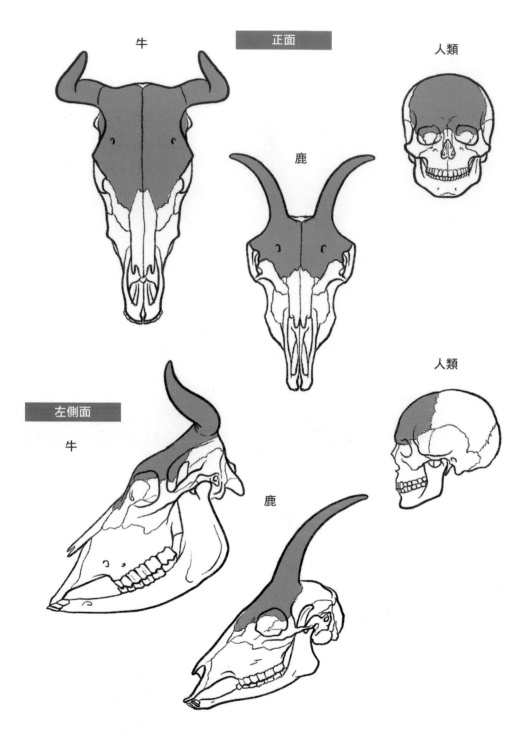

動物角的生長位置在前頭骨的後端部附近。一般都是左右一對，角的內部有充滿骨質的情況，也有像鹿這樣的動物，骨質只發展到基座部分的情況。在類似的構造中，犀牛的角是由角蛋白（與皮膚、指甲、毛髮相同的素材）形成。而一角鯨（※）則是因為門齒發達，外觀變得像角一樣的狀態。因為動物的前頭骨相當於人類的額頭，所以如果要用解剖學的角度來讓鬼怪這類人型幻想生物頭上長出正確的角的話，生長在額頭上會比較符合生物學上的整體性。

※分類為一角鯨科一角鯨屬的一種鯨類。公一角鯨長有一根非常長的角。

手指數量的法則

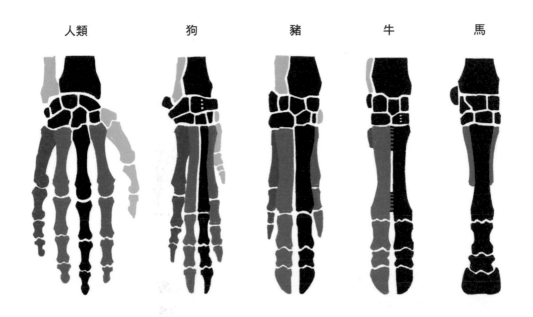

| 人類 | 狗 | 豬 | 牛 | 馬 |

水藍色＝拇指（第一指），藍色＝食指（第二指），黑色＝中指（第三指），橙色＝無名指（第四指），紅色＝小指（第五指）

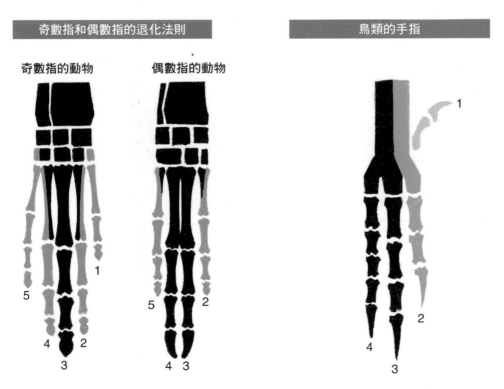

| 奇數指和偶數指的退化法則 | | 鳥類的手指 |

奇數指的動物　　　偶數指的動物

如上圖所示，從拇指和小指側開始逐漸減少，最後只保留下一部分的掌骨。另外，鳥類則是從拇指側（1、2）開始減少。

人類與四足動物的手足骨骼的各種狀態

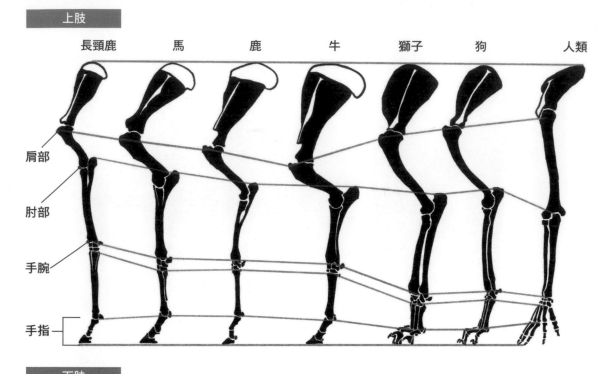

上肢

| 長頸鹿 | 馬 | 鹿 | 牛 | 獅子 | 狗 | 人類 |

肩部
肘部
手腕
手指

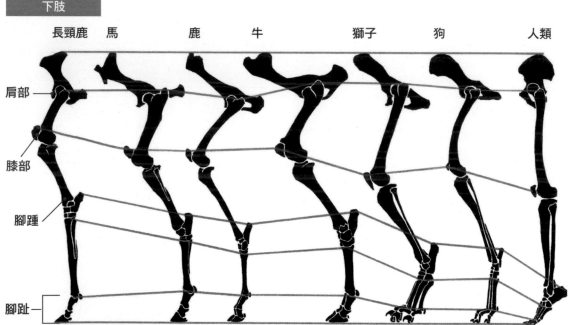

下肢

| 長頸鹿 | 馬 | 鹿 | 牛 | 獅子 | 狗 | 人類 |

肩部
膝部
腳踵
腳趾

上肢的紅線　由上開始：肩胛骨上端、肩部（大結節）、肘部（鷹嘴）、手腕（腕關節）、腕
掌關節、手指根部（掌指關節）、地面

下肢的紅線　從上開始：骨盆上緣、大粗隆、膝部（膝部骨）、腳踵（跟結節）、跗蹠關節、
腳趾根部（跖趾關節）、地面

四足動物與人類相較之下，手腳和手指（趾）的高度會有增加的傾向。上臂和大腿的骨骼傾斜，而非筆直排列。在四足動物中，四肢骨骼排列相對筆直的是長頸鹿。

到動物園取材或是觀察身邊動物
描繪素描

當累積到一定的知識後，接下來就試著去描繪實際的動物吧！一邊觀察活生生的動物，一邊描繪也好；
或是看著照片臨摹也可以。配合作品的風格，選擇適合的製作過程即可。回想至今為止讀過的內容，相
信只要從體表上看到形狀的起伏，應該就能夠推測出不少部位的內部是呈現怎麼樣的構造吧！

即使動物的軀體被長長的被毛覆蓋，只要將身體內部和大致的起伏形狀，以及毛流產生變化的部位的稜線描繪出來，相信就能夠呈現出立體感。即使是以塗色的方式來表現（也就是不像繪畫、素描那樣是以線條表現的情況），如果作者的心中無法正確地意識到立體感的話，那麼描繪出來的形狀和陰影也就無法很好地呈現出體積分量感。

Part5

鳥類、爬蟲類、兩棲類、魚類

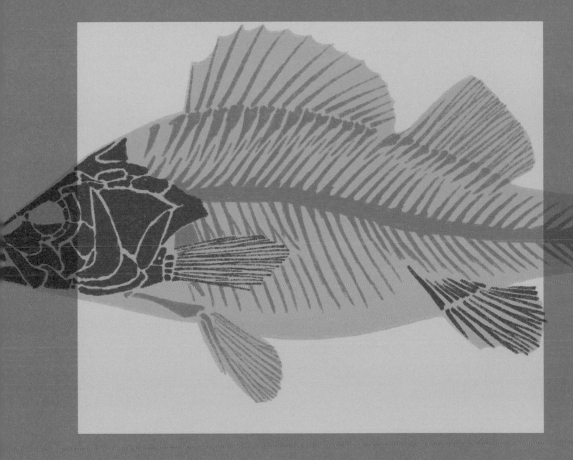

本章是對哺乳動物以外的脊椎動物進行大致的解說。在日本的美術中，鳥類的
需求很大，甚至有「花鳥風月」的說法。但是在美術解剖學書籍中，鳥類的解
說很少。

至於爬蟲類、兩棲類和魚類，雖然在美術作品中有所表現，但至今為止的書籍
中幾乎看不到有任何解說。大概是從體表觀察到的狀態，就已經能夠充分滿足
表現所需的資訊了吧！

鳥類的骨骼與體表的外形輪廓

鳥類約有 1 萬種，身型大小和各部位的比例都各不相同。
骨骼、形態與行為及生態息息相關。

白氏地鶇

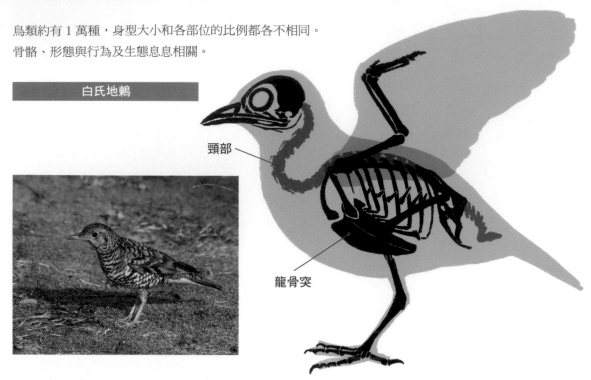

頸部

龍骨突

白氏地鶇是雀形目的親戚，體長大小約30cm。因為是在地面上覓食的關係，所以腳部及嘴喙相當強壯。
飛行方式為振翅飛翔，因此肌肉和龍骨突很發達。

沖繩秧雞

翼面

龍骨突

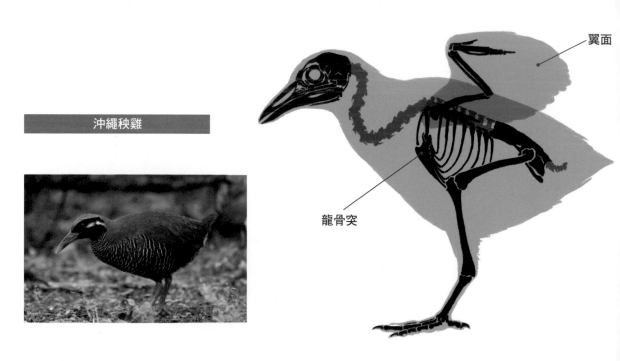

沖繩秧雞是幾乎不會飛行的鳥類親戚。和白氏地鶇同樣是在地面上覓食，所以腳部及嘴喙相當強壯。不
過用來附著活動翅膀的肌肉的龍骨突較小，翼面也較小。

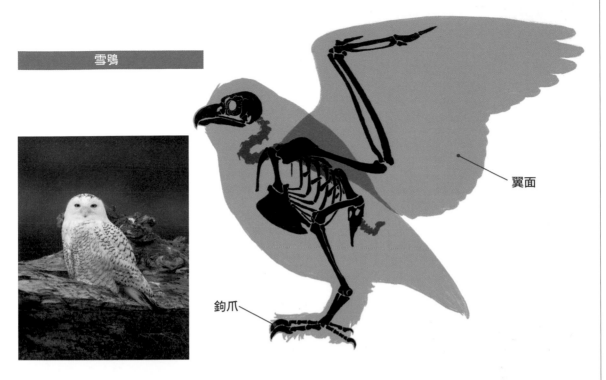

雪鴞

翼面

鉤爪

雪鴞是生活在北極圈等寒冷地區的猛禽類。含有空氣的羽毛層很厚，一直到趾尖前端都長著羽毛。除了振翅飛翔之外，也可以滑行飛翔，所以翼面很大。腳部在步行和狩獵獵物中扮演重要的作用，所以既粗又長。而且還擁有銳利的鉤爪。

肱骨收攏時的手臂骨骼差異

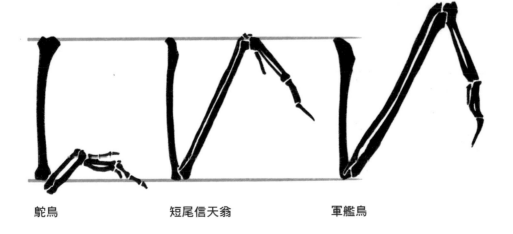

鴕鳥　　　　短尾信天翁　　　　軍艦鳥

依照飛翔能力不同，手臂骨骼的長度也會有所變化。手臂骨骼全長愈長的品種，翅膀也會變得更大。
（修改自d'Esterno※繪製的圖示）

※ d'Esterno,Ferdinand-Charles-Philippe.（1805-1883），鳥類學者。

鳥類的體表區分

橙色＝頭部
黃色＝頸部
粉紅色＝軀體
藍色＝翅膀
綠色＝下肢
淺藍色＝尾部及尾羽

野鴿

（第122頁）

在街頭上看到的鴿子是本種。在活著的個體中，頸部折疊縮短時，會因為羽毛重疊的關係，外形變得粗短。

家鴨

（第123頁）

水鳥的一種。頸部很長，即使折疊頸部，也看不出因為羽毛重疊而變短的狀態。軀體是水平的，外形呈現柔軟中帶著圓弧的輪廓。

鳥類的骨骼與人類等哺乳動物相較之下，無法進行嚴密的體表區分。因為上肢帶與下肢帶的骨骼與軀幹的骨骼已經黏連在一起。這裡是以自由上肢、自由下肢的範圍來進行顏色區分。

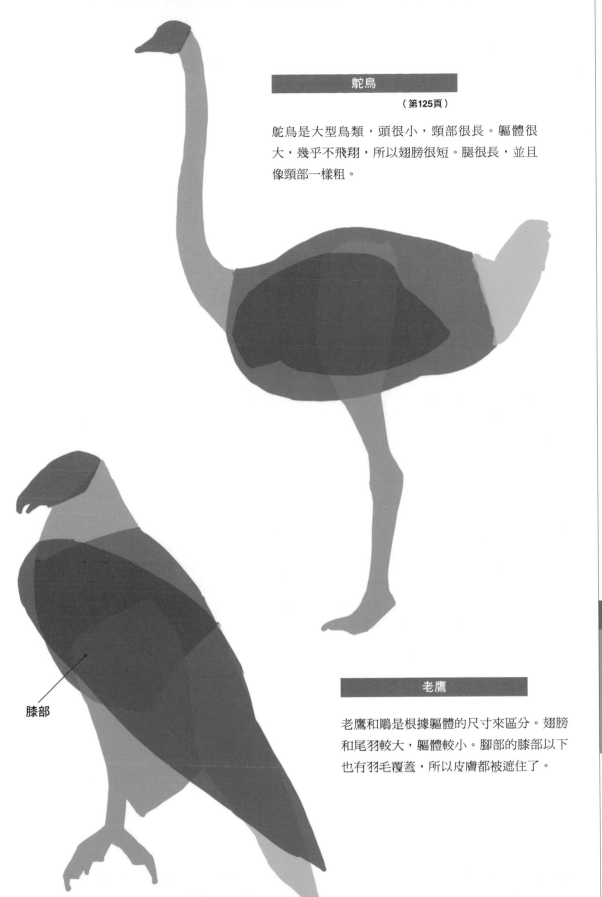

（第125頁）

鴕鳥

鴕鳥是大型鳥類，頭很小，頸部很長。軀體很
大，幾乎不飛翔，所以翅膀很短。腿很長，並且
像頸部一樣粗。

老鷹

老鷹和鵰是根據軀體的尺寸來區分。翅膀
和尾羽較大，軀體較小。腳部的膝部以下
也有羽毛覆蓋，所以皮膚都被遮住了。

膝部

野鴿的骨骼

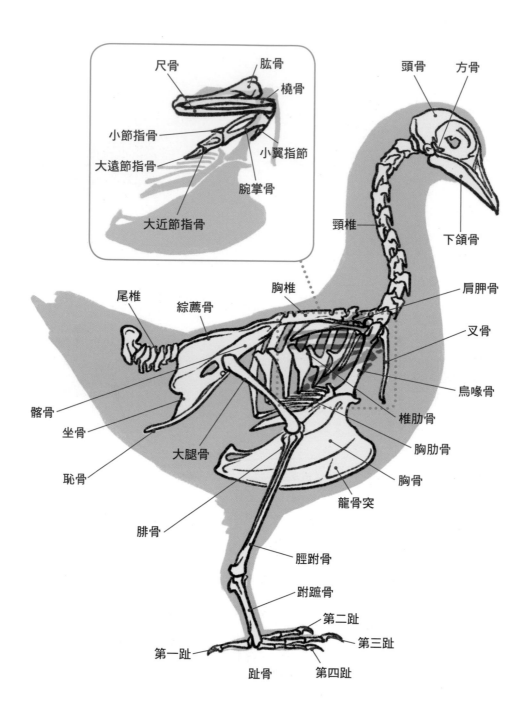

尺骨
肱骨
橈骨
小節指骨
大遠節指骨
小翼指節
腕掌骨
大近節指骨

頭骨
方骨
頸椎
下頜骨
胸椎
尾椎
綜薦骨
肩胛骨
叉骨
烏喙骨
髂骨
坐骨
大腿骨
椎肋骨
胸肋骨
恥骨
胸骨
龍骨突
腓骨
脛跗骨
跗蹠骨
第二趾
第三趾
第一趾
趾骨
第四趾

這是在街上看得到的野鴿的骨骼。鳥類的骨骼圖和骨骼模型，為了解說方便，往往描繪成頸部比實際情形更伸長的狀態，軀體也是接近水平的狀態。觀察活體時，往往可以觀察到頸部縮短、軀體傾斜、尾羽低到觸地的姿勢。

家鴨的骨骼

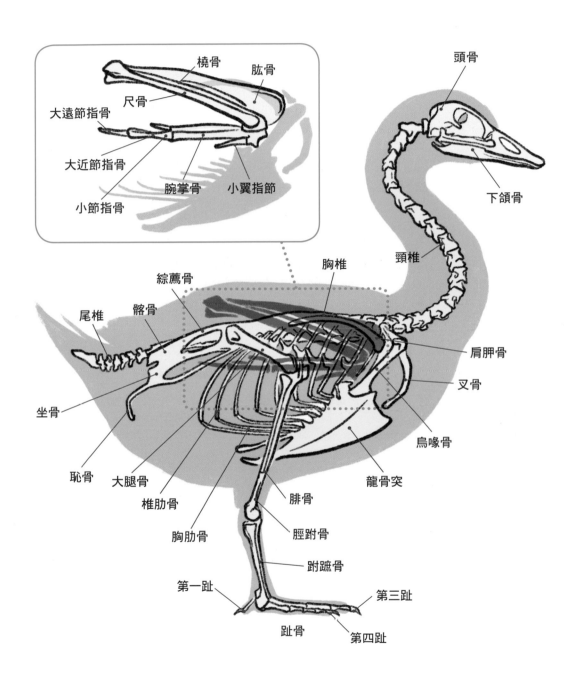

橈骨

肱骨

尺骨

大遠節指骨

大近節指骨

腕掌骨

小翼指節

小節指骨

頭骨

下頜骨

頸椎

胸椎

綜薦骨

髂骨

尾椎

肩胛骨

叉骨

坐骨

烏喙骨

恥骨

大腿骨

椎肋骨

腓骨

胸肋骨

脛跗骨

龍骨突

跗蹠骨

第一趾

第三趾

趾骨

第四趾

家鴨是水鳥的一種，腳趾間的蹼很發達。軀體大致呈水平，尾羽朝向上方。

鵰的骨骼

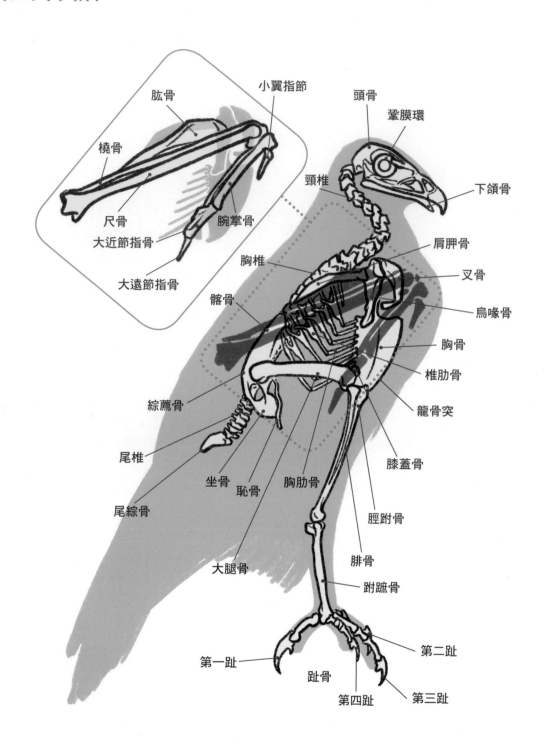

肱骨
小翼指節
頭骨
鞏膜環
橈骨
頸椎
下頜骨
尺骨
大近節指骨
腕掌骨
肩胛骨
叉骨
大遠節指骨
胸椎
烏喙骨
髂骨
胸骨
椎肋骨
龍骨突
綜薦骨
尾椎
膝蓋骨
坐骨
恥骨
胸肋骨
脛跗骨
尾綜骨
腓骨
跗蹠骨
大腿骨
第二趾
第一趾
趾骨
第四趾
第三趾

鵰在靜止時，軀體向後傾，尾羽有時會比腳尖更低一些。相對於頭蓋骨，眼窩顯得較大。在眼窩的位置加筆描繪了一個鞏膜環。鞏膜環在魚類、爬行動物、鳥類等脊椎動物身上都可以看到。這是用來加強鞏膜（眼白部分）的骨質結構。本書刊載的其他鳥類的圖中雖然沒有描繪出鞏膜環，但各自都有結構存在。

鴕鳥的骨骼

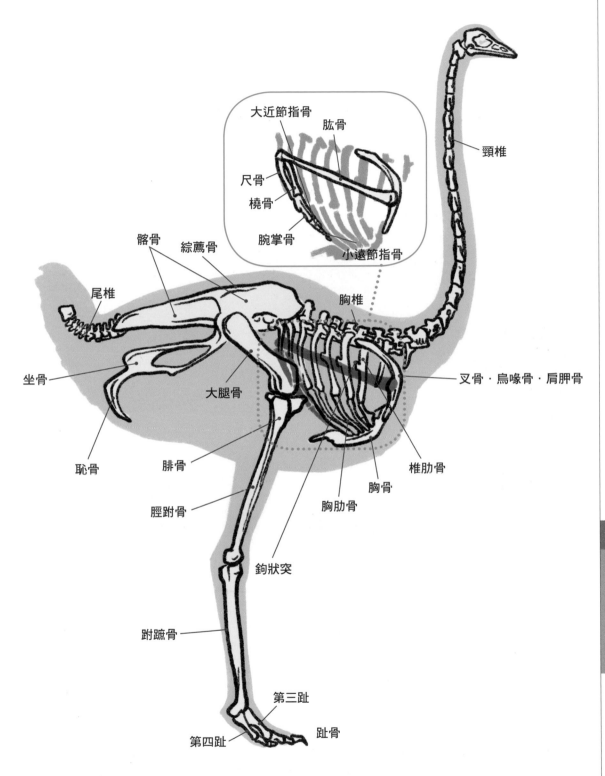

大近節指骨

肱骨

尺骨

橈骨

腕掌骨

小遠節指骨

髂骨

綜薦骨

尾椎

頸椎

胸椎

坐骨

大腿骨

叉骨・烏喙骨・肩胛骨

恥骨

腓骨

椎肋骨

脛跗骨

胸骨

胸肋骨

鉤狀突

跗蹠骨

第三趾

第四趾

趾骨

鴕鳥是大型鳥類，手臂短，沒有飛翔能力。腳趾是 2 根，而同樣是大型鳥類的鶴鴕則是 3 根。軀體大型化的話，頭部會有變小的傾向。

翅膀的種類

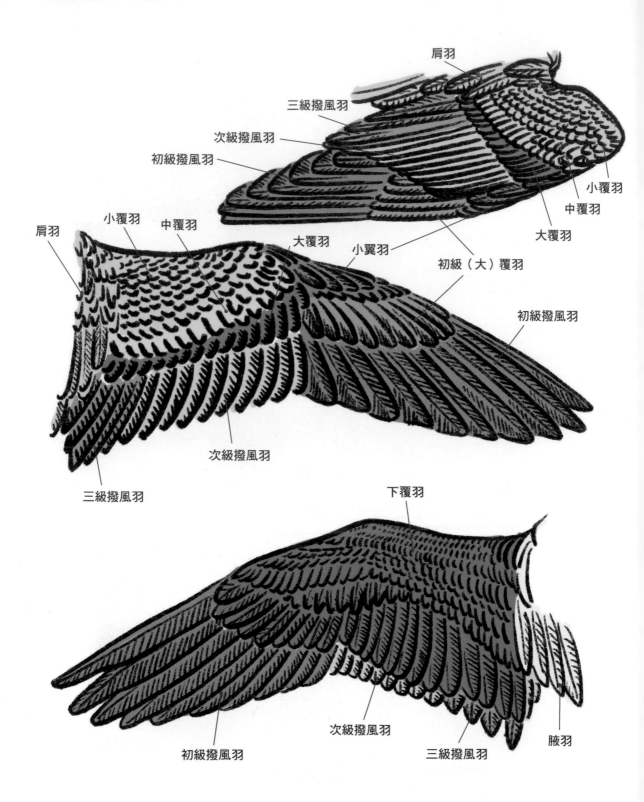

肩羽
三級撥風羽
次級撥風羽
初級撥風羽
肩羽
小覆羽
中覆羽
大覆羽
小翼羽
小覆羽
中覆羽
大覆羽
初級（大）覆羽
初級撥風羽
次級撥風羽
三級撥風羽
下覆羽
初級撥風羽
次級撥風羽
三級撥風羽
腋羽

鳥類的翅膀是根據羽毛的形狀和位置來進行分類。越朝向下端或是外側，羽毛（一片接著一片）變得更長更大，而越朝向軀體則是變得更短更細。

猛禽類（老鷹）的翅膀

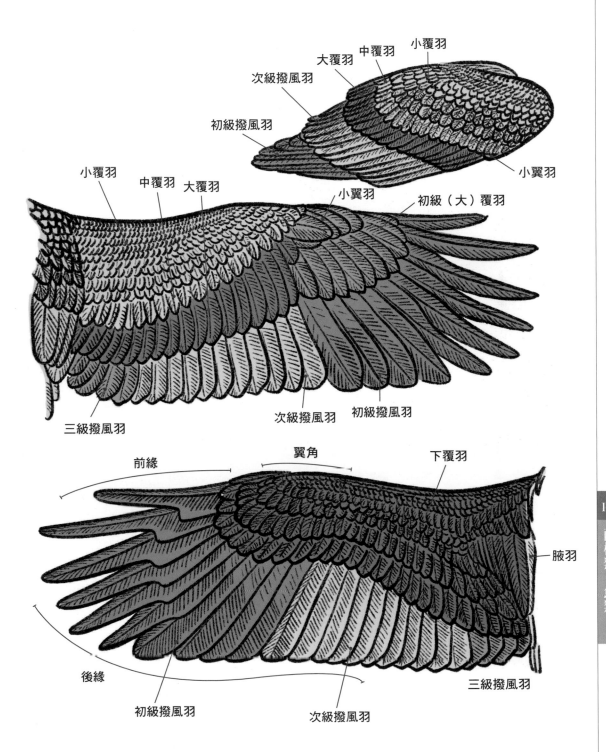

小覆羽
中覆羽
大覆羽
次級撥風羽
初級撥風羽
小翼羽
初級（大）覆羽

小覆羽
中覆羽
大覆羽
小翼羽
初級撥風羽
次級撥風羽
三級撥風羽

前緣
翼角
下覆羽
腋羽
後緣
初級撥風羽
次級撥風羽
三級撥風羽

猛禽類的撥風羽發達，下緣的長度整齊。排列在最外側的第一排撥風羽之間會形成縫隙。

鱷魚的骨骼與爬蟲類的步行方式

胸腹部的下面

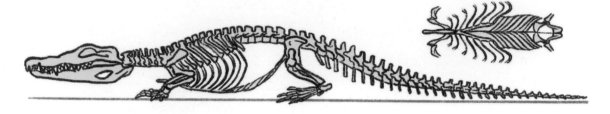

鱷魚這類的爬蟲類動物的前肢和後肢是朝向軀體的側方伸展，姿勢有點接近人類伏地挺身的動作。鱷魚的前肢和後肢並沒有像尾巴那麼發達。因此不適合在陸地上長時間行走或支撐軀體。靜止時腹部會接觸地面。

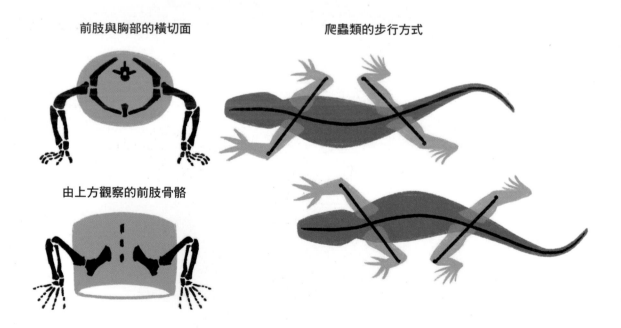

前肢與胸部的橫切面　　　　　爬蟲類的步行方式

由上方觀察的前肢骨骼

爬蟲類的步行是透過將軀體左右交替向側方彎曲來進行的。當軀體向側方彎曲時，伸長的那一側向前踏出前肢，收縮的那一側則踏出後肢。透過重複這個動作來前進。在亞洲的話，室內有可能可以觀察到壁虎也是以同樣方式步行。因為可以從背側面的角度進行觀察，所以也可以同時觀察步行的方式。

鱷魚的齒列

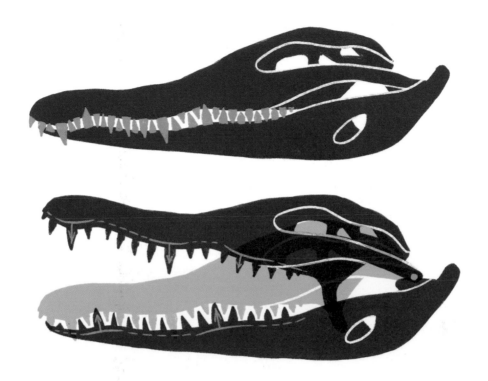

山豬的齒列

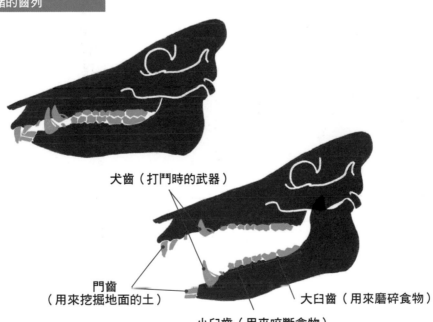

犬齒（打鬥時的武器）

門齒
（用來挖掘地面的土）

小臼齒（用來咬斷食物）

大臼齒（用來磨碎食物）

鱷魚的牙齒像肉食恐龍一樣，前端呈現尖銳的形狀。幻想生物中的龍這類生物的頭部是以鱷魚的頭部形狀當成參考來加以製作。牙齒的大小不一樣。在上下起伏的齒槽曲線的頂點附近，可以看到比其他部位稍微發達的牙齒。為了方便比較，這裡追加了山豬的齒列及其作用的示意圖。

青蛙的骨骼與跳躍方式

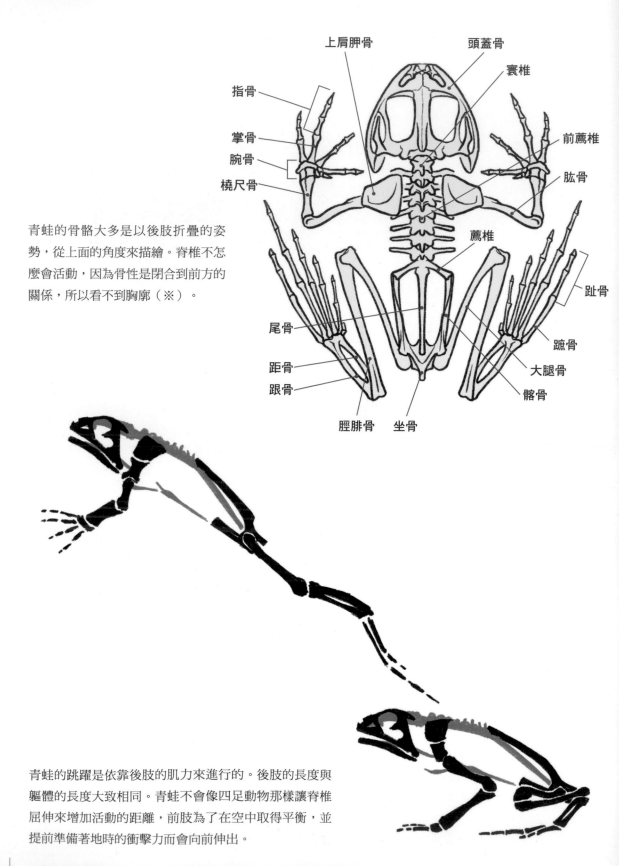

上肩胛骨　頭蓋骨

指骨

掌骨

腕骨

橈尺骨

寰椎

前薦椎

肱骨

青蛙的骨骼大多是以後肢折疊的姿勢，從上面的角度來描繪。脊椎不怎麼會活動，因為骨性是閉合到前方的關係，所以看不到胸廓（※）。

薦椎

趾骨

蹠骨

尾骨

距骨

跟骨

大腿骨

髂骨

脛腓骨　坐骨

青蛙的跳躍是依靠後肢的肌力來進行的。後肢的長度與軀體的長度大致相同。青蛙不會像四足動物那樣讓脊椎屈伸來增加活動的距離，前肢為了在空中取得平衡，並提前準備著地時的衝擊力而會向前伸出。

　※指的是形成爬蟲類、鳥類、哺乳類動物胸部的外廓，具有彈性的籠狀骨骼。

魚類 (河鱸) 的骨骼

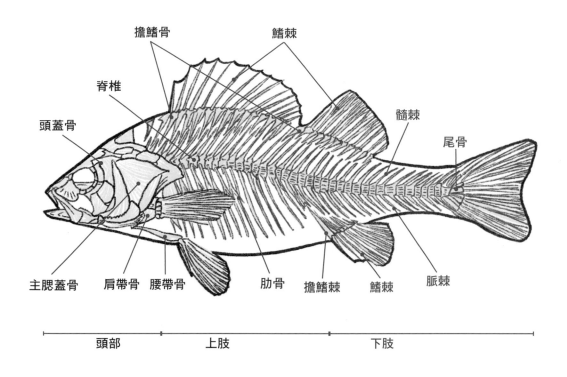

擔鰭骨　　鰭棘
脊椎
頭蓋骨
髓棘
尾骨
主腮蓋骨　肩帶骨　腰帶骨　肋骨　擔鰭棘　鰭棘　脈棘

| 頭部 | 上肢 | 下肢 |

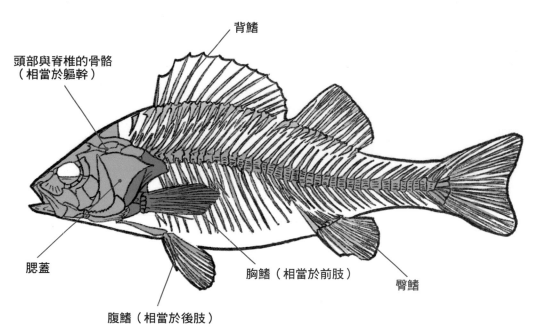

背鰭
頭部與脊椎的骨骼
（相當於軀幹）
腮蓋
腹鰭（相當於後肢）
胸鰭（相當於前肢）
臀鰭

關於魚類，藉由從體表可以確認到的資訊，就足夠可以重現相當多的部位形狀。因此，為了造型所需的解剖學要素並不多。然而魚類有著與人類和其他動物的構造相同的器官（形狀不同但彼此對應的構造），有時對於我們理解生物形狀的由來會有所幫助。

硬骨魚類的骨骼因為要與水壓和水流相抗衡的關係，因此與陸地動物的骨骼相較之下，零件部位的數量非常多。頭蓋到腮蓋為止歸類為頭部的骨骼，胸鰭與上肢、臀鰭與下肢有對應關係。

魚類的肌肉

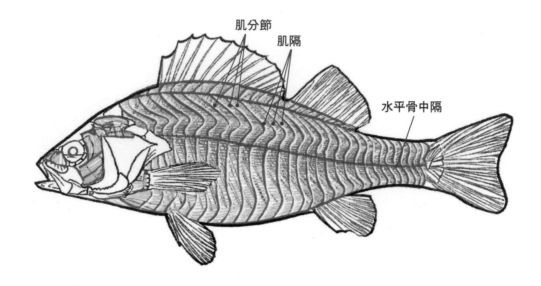

肌分節　肌隔

水平骨中隔

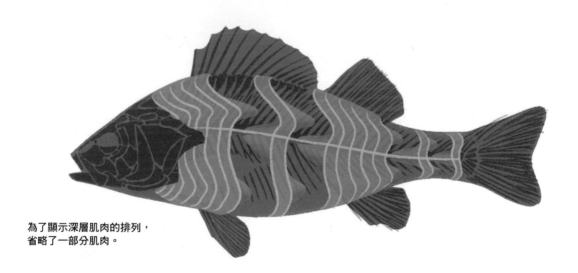

為了顯示深層肌肉的排列，
省略了一部分肌肉。

魚類的肌肉是由如波浪一樣地配置的肌分節（上圖）組成。在深層位置的肌肉會朝向前方和後方侵入（下圖）。當我們在品嚐魚類料理時，請觀察一下這個立體起伏的肌肉配置方式吧！

插圖中使用的河鱸（魚的名稱）是所謂的白肉魚，肉的部分，也就是肌肉的部分是呈現偏白色的顏色。除此之外，還有像鮪魚這類的紅肉魚，以及肉的顏色正好是中間的粉紅色的翻車魚。

肌肉的顏色取決於作為肌肉色素的肌紅素的含量有多少。量多則偏紅色，量少則偏白色。同一種生物身上的肌肉也會因部位而有顏色差異。比如人類的骨骼肌比較偏向紅色，但是面部的表情肌則比較偏向白色。

軸上肌、軸下肌

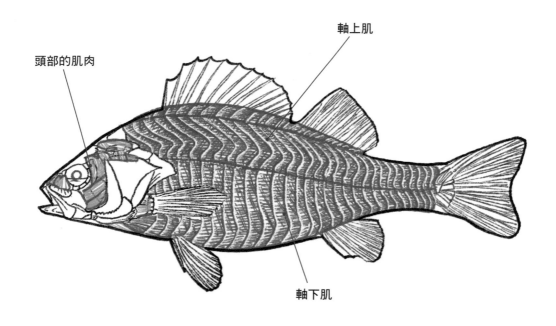

頭部的肌肉

軸上肌

軸下肌

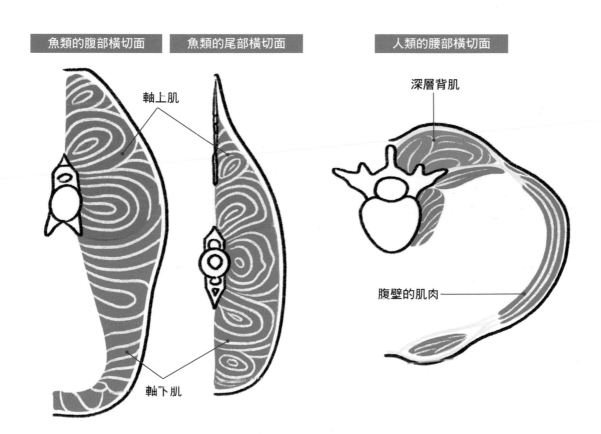

| 魚類的腹部橫切面 | 魚類的尾部橫切面 | 人類的腰部橫切面 |

軸上肌

深層背肌

軸下肌

腹壁的肌肉

魚類軀幹的肌肉與人類軀幹的肌肉也有對應關係。人類的橫切面朝橫向延長，腹肌（軸下肌）被拉伸得相當薄，背肌（軸上肌）比較集中在後面。

魚類與人類的關連性

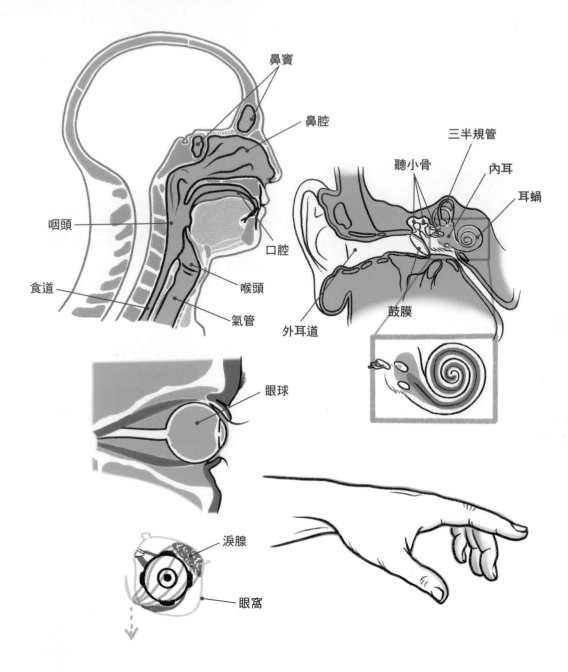

在進化論中認為生物是按照「魚類、兩棲類、爬蟲類、鳥類及哺乳類」的順序進化而來。進化的理論有各式各樣的根據，而這裡要介紹的是生物都是藉由含鈉的水分作為介質這個共通點為立論的說法。眼睛會被淚腺分泌的淚液所覆蓋。鼻子裡經常會被鼻黏液濕潤，除了將吸入的空氣加溫、加濕功能之外，還能感受到氣味。在耳朵深處的內耳，有外形長得像蝸牛，可以用來感知聲音的耳蝸這樣的構造（右上圖），耳蝸中充滿了內淋巴液。

皮膚會因為出汗以及保濕的皮脂而濕潤，如果水分流失的話，會造成觸覺變得遲鈍。胎兒在母體中是漂浮在羊水中長大。生物即使上了陸地，也仍然保留著生活在海裡時的痕跡。而這些全部都是由含有鈉的水分所構成的。

Part6

在美術表現中的動物

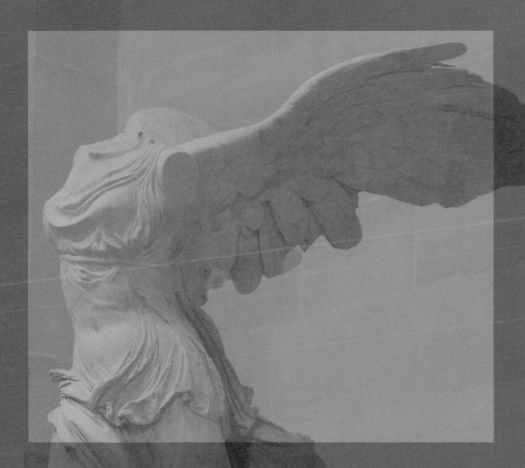

這裡要介紹在美術作品中的動物表現，以及幾種在創造實際上不存在的幻想生物時的思維方式與看法。

幻想生物的表現方式，主要是將多種動物的零件組合起來後的表現。在接合零件時，如果內部構造不能很好地連接在一起的話，那麼只要想辦法讓體表的接合部分平順地連接起來即可。

菲迪亞斯（Phidias）及其工房
《臘皮斯人與半人馬之爭鬥》

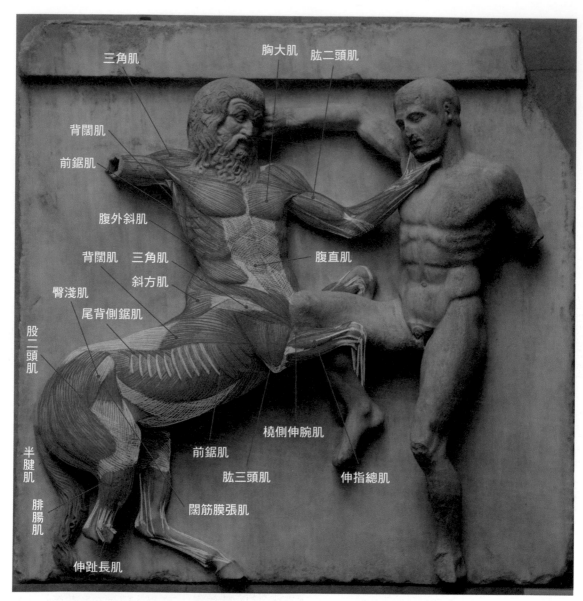

三角肌　　胸大肌　肱二頭肌
背闊肌
前鋸肌
腹外斜肌
背闊肌　三角肌　　　　腹直肌
　　　　斜方肌
臀淺肌
尾背側鋸肌
股二頭肌
橈側伸腕肌
前鋸肌
半腱肌　　肱三頭肌　　伸指總肌
腓腸肌
闊筋膜張肌
伸趾長肌

帕德嫩神廟 南牆面浮雕 西元前466-440年，大英博物館

上面的照片是作者在帕德嫩神廟的浮雕雕刻上描繪出肌肉細節的範例。半人馬是出現在希臘神話中，屬於和其他動物組合類型的幻想生物。是將人類的腰部與馬的頸根部連接起來的外觀造型。

當我們對肌肉進行分析，可以看到馬的肱三頭肌有呈現變形的狀態。並且在造形設計的時候，沒有去意識到內臟的作用。導致在人和馬各自的軀體裡都有一套完整的肺部和心臟這樣的呼吸器官及循環器官，還有腸道這類的消化器官內臟。

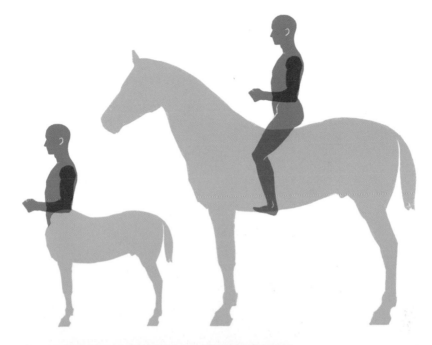

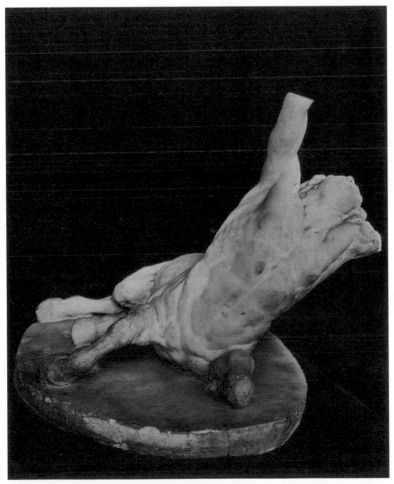

威廉・萊默《瀕死的半人馬》1869

半人馬的表現方式是在馬的頸根部上，連接一個腹股溝以上的人類上半身。因此，在以人體尺寸為基準的情況下，馬體與實際的馬相較之下，具有身型相當小的特徵。像這樣將多種動物連接在一起的幻想動物，可以先找出在彼此的軀體中相似的形狀。然後，再將那些形狀相似的部分彼此連接起來即可

吉安・洛倫佐・貝尼尼
《被劫持的普洛塞庇娜》的地獄三頭犬

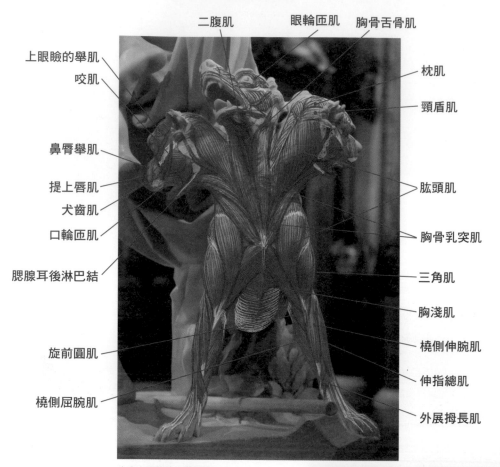

上眼瞼的舉肌
咬肌
鼻脣舉肌
提上唇肌
犬齒肌
口輪匝肌
腮腺耳後淋巴結
旋前圓肌
橈側屈腕肌

二腹肌　　眼輪匝肌　　胸骨舌骨肌

枕肌
頸盾肌
肱頭肌
胸骨乳突肌
三角肌
胸淺肌
橈側伸腕肌
伸指總肌
外展拇長肌

吉安・洛倫佐・貝尼尼
《被劫持的普洛塞庇娜（部分）》
1621-1622 博爾蓋塞美術館

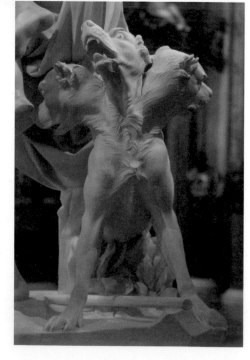

地獄三頭犬是地獄的看門狗，有分為三叉的頭部。這
是身上重複出現特定部位類型的幻想生物。當我們進
行肌肉分析後，可以看到胸骨乳突肌呈現放射狀，形
成星形圖案般的整齊形狀。因為偶爾會出現有兩個頭
的動物，所以像這樣的資訊，可能就是這個幻想生物
誕生的背景原因吧！

米隆《牛頭人米諾陶洛斯》

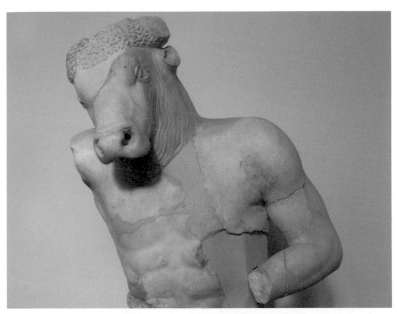

米隆《牛頭人米諾陶洛斯》西元前500-401年左右　雅典國立考古博物館

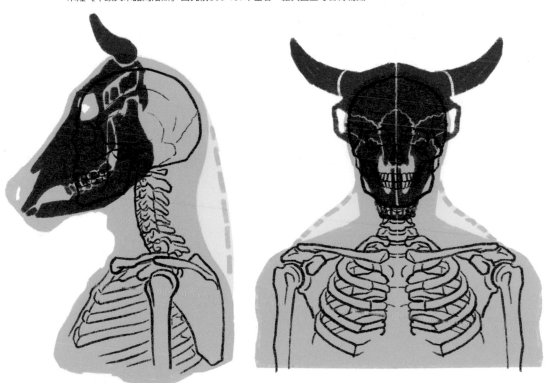

牛頭人米諾陶洛斯是將牛的頭部與人類的軀體連接在一起的希臘神話幻想生物。 牛的頭部比人類的頭部更大。 這樣想的話，要不就是牛的頭變小了，要不就是人類的軀體要變大來配合牛頭的尺寸。
因為牛的頭部比人類大，所以頸部和肩膀就得變粗，大多的場合還是會選擇讓軀體變大來取得平衡。

Part6

在美術表現中的

動物

139

達文西描繪的熊後腳

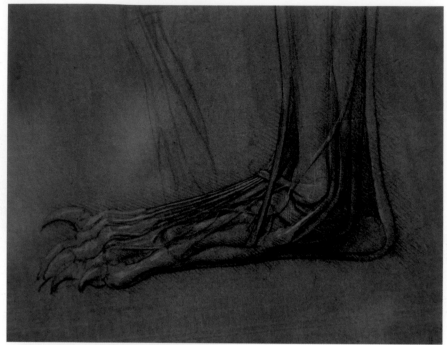

李奧納多・達文西《溫莎手稿》 西元1485-1490年左右

獅子的鉤爪

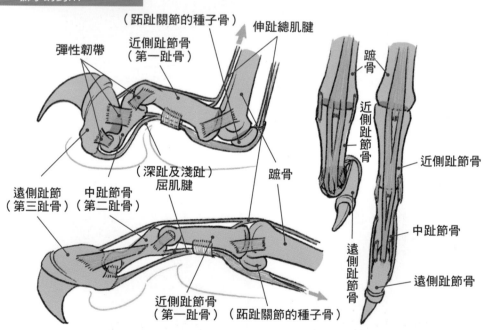

在達文西的手稿中留下了熊後腳的素描。他將熊的後腳設計成在人類的足部裝上了鉤爪般的狀態。看慣了人類的足部後，這個設計簡直就像是幻想動物一樣。

這裡介紹的獅子是同樣鉤爪相當發達的動物（下段插圖）。獅子的鉤爪具有在伸出手指時，會朝向前方突出的構造。特別是在中趾節骨和長著爪子的遠側趾節骨之間，被稱為彈性韌帶的一條具有彈性的韌帶組織，涉及到爪子如何收納的構造。獅子的爪子在收納時，是收納在手指的外側。

羊男薩堤爾的腳

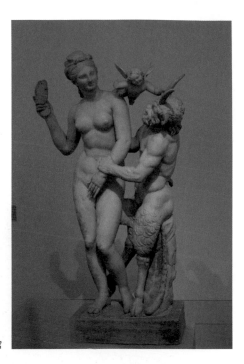

《阿芙蘿黛蒂、厄洛斯與羊男薩堤爾》
西元前100年左右，雅典國立考古博物館

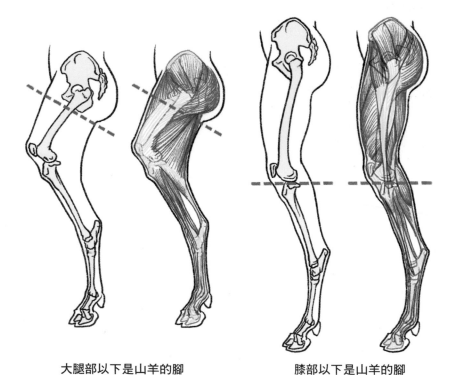

大腿部以下是山羊的腳　　　　　　　膝部以下是山羊的腳

希臘神話中的羊男薩堤爾是人類上半身與四足動物下肢連接在一起的半人半獸。造型的設計有時腰部以下是動物，有時則是大腿以下是動物的下肢。下肢的種類主要有山羊（2根手指）和馬（1根手指）這兩大類。不過將薩堤爾表現為半人半獸是首見於西元前4世紀左右，在此之前則全身都是人類的形象。

天使、丘比特

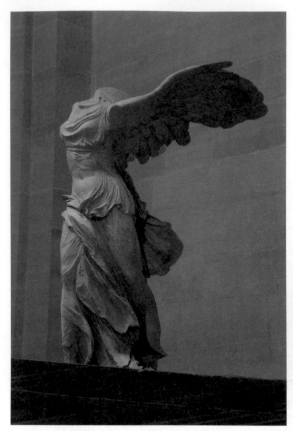

《薩莫色雷斯的勝利女神》西元前200-190年左右，羅浮宮美術館

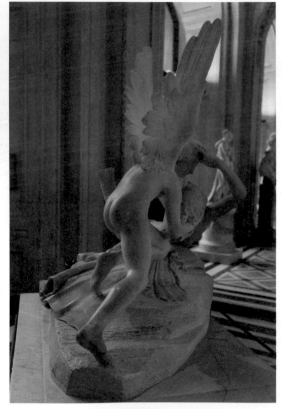

安東尼奧・卡諾瓦《普西莎與愛神》
西元1787-1793年，羅浮宮美術館

天使和丘比特的翅膀，基本上看起來都像是另外安裝在背上的構造。大概每一件作品都沒有意識到內部構造吧！其中也有呈現出翅膀貫穿鎧甲和衣服的狀態，不過服裝的開口部位卻小到翅膀根本無法通過。也許製作者自己也理解這些不自然的地方，但製作時還是以重視外形的美觀為優先。

在製作幻想生物的時候，如果不能很好地讓內部構造保持合理性的話，那麼就乾脆專注於重視外形的美觀即可。

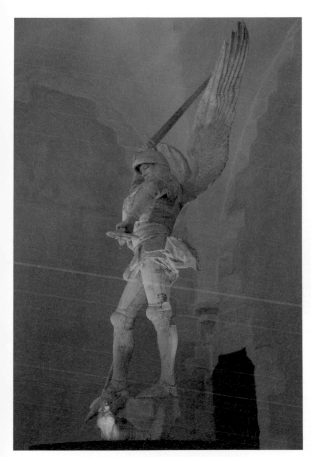

伊曼紐爾・弗雷米《聖米迦勒》　西元1894年
聖米歇爾山

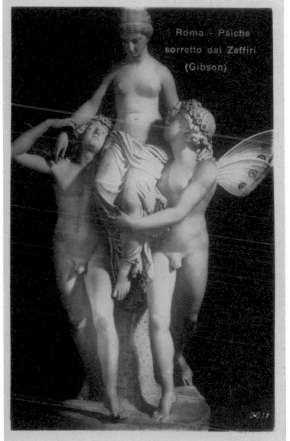

約翰・吉布森《被齊菲兒支撐的賽姬》西元1837年

我們也經常可以看到將妖精等昆蟲的翅膀表現在人類背部的作品。然而，鳥類和昆蟲的翅膀功能卻大不相同。因為鳥類為了要讓上肢具備能夠飛翔的功能，所以不能用手抓住東西，基本上腳部也無法在地上行走。

而昆蟲的腳和翅膀是不同構造，所以可以像蜜蜂一樣將花粉夾在腋下飛翔。

弗朗索瓦・蓬朋《北極熊》

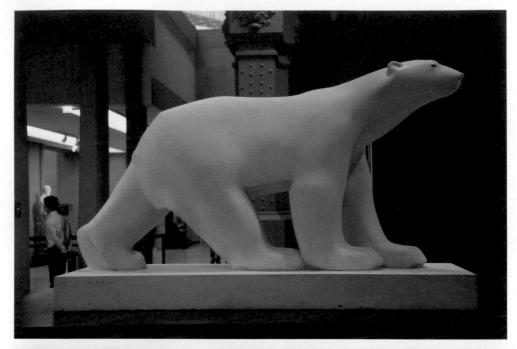

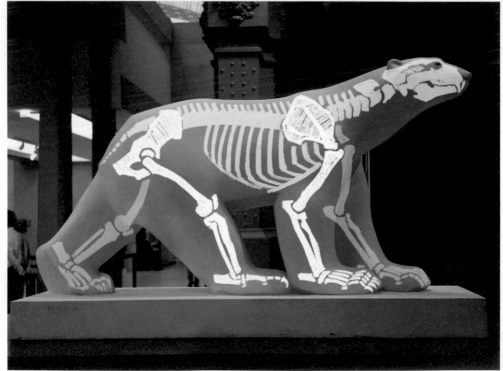

西元1923-33年，奧賽博物館

這件作品沒有表現出毛髮等細微的細節，而是以經過整合的分量感來表現整體。

在分析這些形狀起伏已經過整合的作品時，詳細的驗證並沒有什麼幫助。只要先粗略地描繪出骨骼，確認位置關係之後，就能比較容易解析。

Part7

發育生物學、內臟、
女性解剖圖

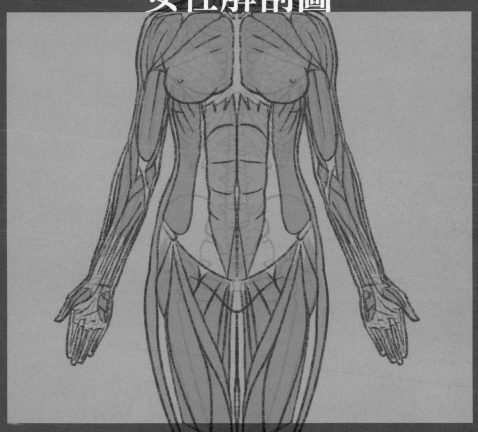

美術解剖學與醫學解剖學的區別，簡而言之，就是要將解剖學構造運用於美術
還是醫學的不同用途。「美術解剖學不是醫學解剖學。」這只是沒有實際體驗
過解剖學的藝術工作者的藉口罷了。因為解剖學是基於自然的形態和構造而成
的一門學問。否定解剖學的主張，就等於是脫離了自然。

這裡要介紹一般在美術解剖學教科書中難以刊載的發育生物學以及內臟在美術
作品中是如何運用的例子。並且還會對先前在《透過素描學習美術解剖學》受
限篇幅未能解說的女性解剖圖進行解說。

雙重套筒構造的模式圖及其橫切面

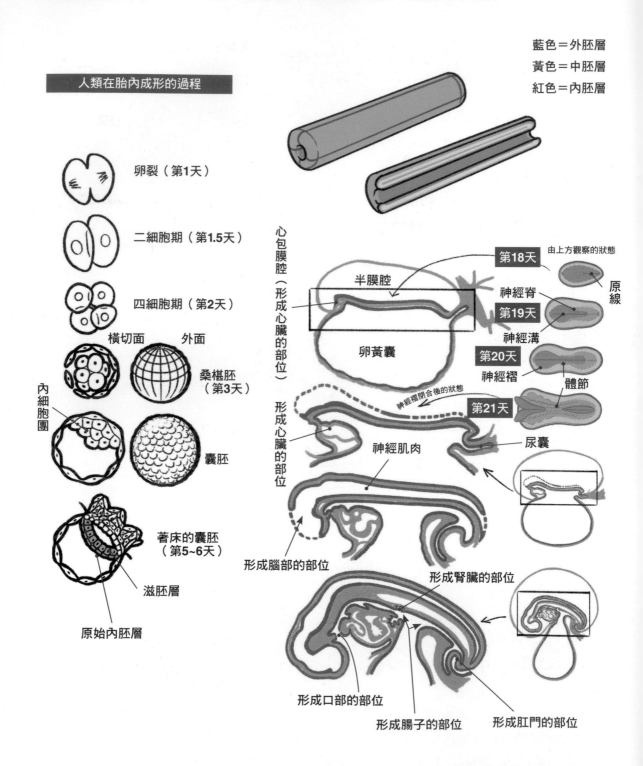

藍色＝外胚層
黃色＝中胚層
紅色＝內胚層

人類在胎內成形的過程

卵裂（第1天）

二細胞期（第1.5天）

四細胞期（第2天）

橫切面　　外面

內細胞團

桑椹胚（第3天）

囊胚

著床的囊胚（第5~6天）

滋胚層

原始內胚層

心包膜腔（形成心臟的部位）

半膜腔

卵黃囊

形成心臟的部位

神經肌肉

形成腦部的部位

第18天

由上方觀察的狀態

原線

神經脊

第19天

神經溝

第20天

神經褶

體節

神經褶閉合後的狀態

第21天

尿囊

形成口部的部位

形成腸子的部位

形成腎臟的部位

形成肛門的部位

在東京藝術大學任教美術解剖學的三木成夫說過：「人類的身體簡單說來就是一個雙重管的構造」。概括許多動物的基本構造，都可以解釋成是由腸管這一條內側的管子，加上排列在四周，包圍住這條管子的體壁，也就是一條外側的管子，內外套疊構成的。這個動物的雙重套管構造，除了海膽、海星等部分動物之外，小至蚯蚓、昆蟲，大到哺乳動物、人類都是一樣，沒有不同的。

顏面的發生與胚胎發育至胎兒的過程

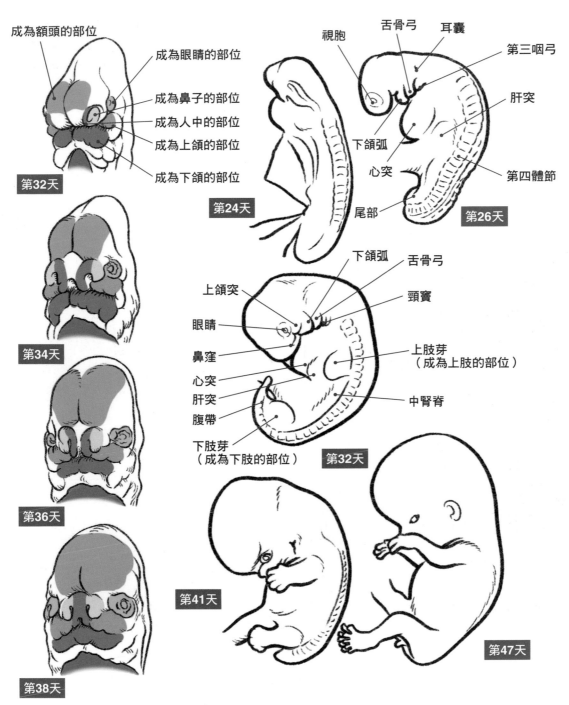

第32天
成為額頭的部位
成為眼睛的部位
成為鼻子的部位
成為人中的部位
成為上頜的部位
成為下頜的部位

第34天

第36天

第38天

第24天

第26天
視胞
舌骨弓
耳囊
第三咽弓
肝突
下頜弧
心突
尾部
第四體節

第32天
上頜突
下頜弧
舌骨弓
頸竇
眼睛
鼻窩
心突
肝突
腹帶
下肢芽
（成為下肢的部位）
上肢芽
（成為上肢的部位）
中腎脊

第41天

第47天

人類臉部的形成過程，就如同大陸板塊移動一般。特別是上頜分別從左右兩側朝中央靠近，最後形成能夠在體表確認的人中（粉紅色）部位。根據三木成夫所言：「人類的發生過程，就像是經歷了魚類、兩棲類、爬行動物等等進化過程，最底層階段的外觀看起來就像是皺鰓鯊（一種古代鯊魚）一樣。」。這種學說叫做復演說，是由德國生物學者海克爾所提出。上圖是將三木成夫繪製的圖例加上彩色標示。
胚胎直到成為胎兒為止的狀態（第146頁右圖・上段和中段），是彼此相似到無法由外形去分辨出這是何種動物。以人類的場合，大約到第47天左右，才會變成我們所熟悉的胎兒形狀。

成體與三胚層的對應關係

女性的正中切面圖：外胚層、中胚層、內胚層稱為三胚層。
分別以顏色區分標示來自不同胚層的構造。

藍色＝外胚層
黃色＝中胚層
紅色＝內胚層

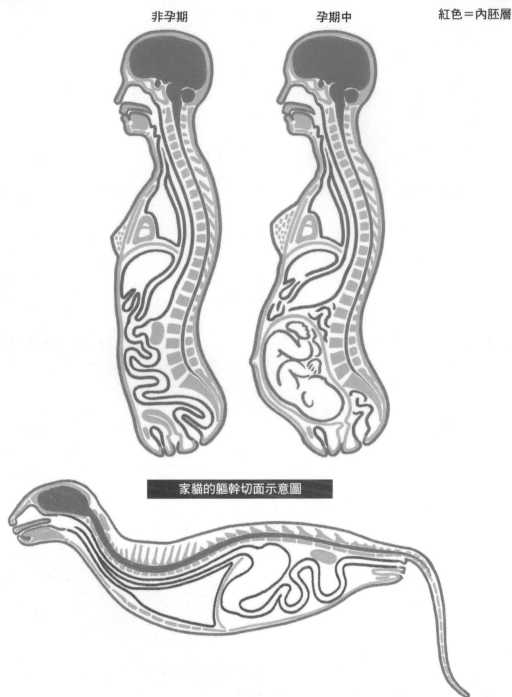

非孕期　　　　　　　　孕期中

家貓的軀幹切面示意圖

大腦是由與皮膚相同的外胚層所形成的器官。許多現代人往往會誤認為大腦是比其他器官更優秀的器官。事實上，大腦是由與皮膚相同的素材所形成的重約1.5公斤左右的器官。

如果要說維持生命的重要器官，供給各臟器的血液100%會通過的心臟和肺部的重要程度更高。話雖如此，體內的器官都是彼此協調工作的，所以器官沒有優劣之分。

腦部及司掌領域

左（深藍色）＝初級運動皮層　　右（深綠色）＝初級體感皮層

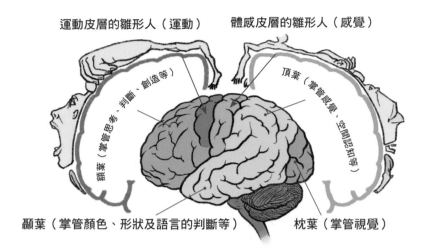

運動皮層的雛形人（運動）　　　體感皮層的雛形人（感覺）

額葉（掌管思考、判斷、創造等）

頂葉（掌管感覺、空間認知等）

顳葉（掌管顏色、形狀及語言的判斷等）　　枕葉（掌管視覺）

覆蓋大腦表面的大腦新皮質，根據範圍的不同，掌管的功能也不同。在製作作品的過程當中，重要的部位是有負責掌管視覺的視覺聯合區（枕葉）、掌管手部動作的運動聯合區（額葉的一部分）、以及理解語言的聽覺聯合區（顳葉的一部分）。每個部位都是分開的，為了能夠彼此合作，需要反覆一再給予刺激，鞏固連接各部位的神經網路。因此若有即使能夠理解語言，但無法描繪成畫，或者手部很靈巧，但卻觀察不出形狀的情形，就是神經網路連接的問題。

畫在大腦周圍的圖示為「潘菲爾德的皮層雛形人（※）」。這是將體表的感覺對應範圍依照“對應著大腦中負責該部位運動與感官功能的區域的大小”來繪製人體的特殊方式。

視覺傳遞的路徑

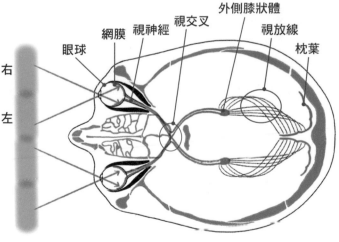

右

左

眼球　網膜　視神經　視交叉　外側膝狀體　視放線　枕葉

這是在美術（＝視覺藝術）中使用到的視覺傳遞功能。傳遞的路徑如下：光線從眼球進入後，投影到網膜上。投影在網膜上的影像會呈現左右上下顛倒的狀態。

然後再通過視神經在大腦中左右交叉，傳遞到後腦被區分為左右兩區的枕葉視覺皮層。

也就是說用眼球捕捉到的視野，並不會直接反映出外界實際的影像。大腦的神經網路越運用就會越靈敏。反過來說，如果沒有養成觀察的習慣，既使是眼前的形狀也會看漏了。

※雛形人（Homunculus）指的是「小人」的意思。是一種將掌管運動功能和感覺功能的腦區域的大小，以置換為人體部位的大小來呈現的圖示表現方法。

達文西與米開朗基羅的不同之處

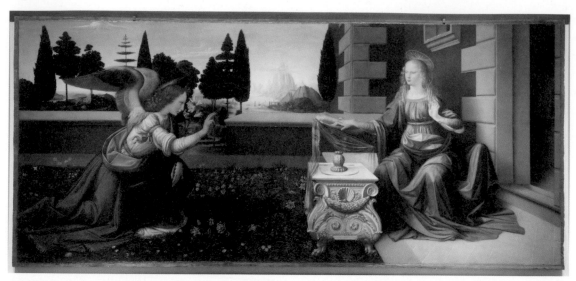

李奧納多・達文西《聖母領報》西元1472-1475年，烏菲茲美術館

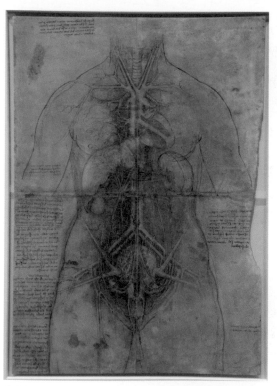

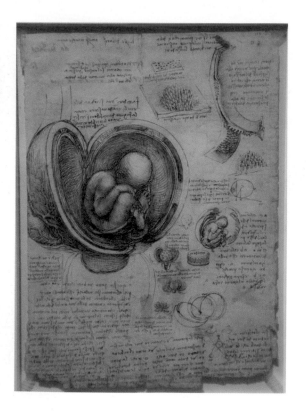

李奧納多・達文西《溫莎手稿》西元1509-1510年

達文西留下了繪有內臟和胎兒的素描手稿，而米開朗基羅的素描只有發現以骨骼和肌肉為題材。達文西描繪了《聖母領報》（懷孕）這件作品，而米開朗基羅的表現範圍只有到聖家族（孩童）。

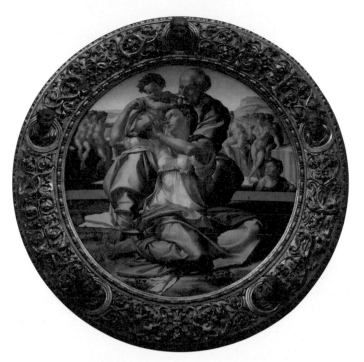

米開朗基羅《聖家族》西元1507年，烏菲茲美術館

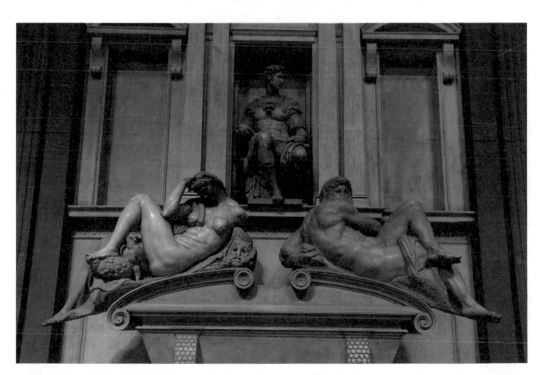

米開朗基羅《朱利亞諾・梅迪奇的家廟，畫・夜》西元1524-1527年，梅迪奇禮拜堂

當我們學習過內臟結構和發育生物學後，不僅僅是出現在體表上的構造，還可以將意識轉向在體內發生了什麼狀況。

至於是否會有學習內臟和發育生物學的動機，也與作者的氣質個性有關。各位可以思考一下自己想要成為什麼樣的創作者，再來做相應的學習比較好。

胸腹部內臟的現行位置

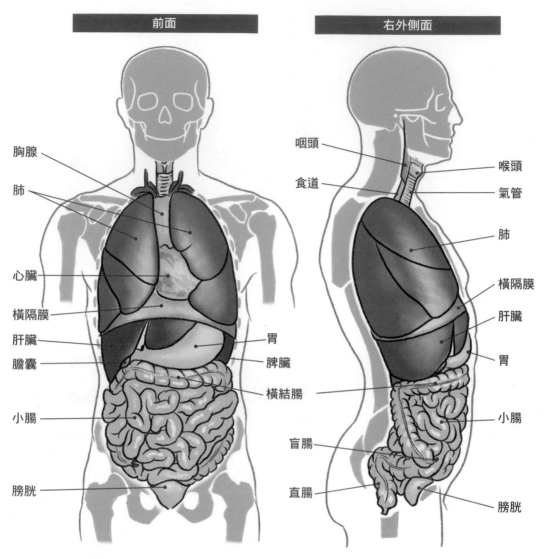

前面	右外側面

前面：
胸腺
肺
心臟
橫隔膜
肝臟
膽囊
小腸
膀胱
胃
脾臟
橫結腸

右外側面：
咽頭
食道
喉頭
氣管
肺
橫隔膜
肝臟
胃
小腸
盲腸
直腸
膀胱

肺＝負責將靜脈血液中的二氧化碳與外部空氣的氧氣進行交換。配合胸廓、肋間肌與橫隔膜的形狀變化而產生容積變化。右側較大，依形狀的凹溝可區分成三個區域（肺葉），左側則區分成兩個區域。肺的外觀與胸廓的內側表面的形狀相同。

心臟＝負責將血液輸送到全身的肌肉幫浦。約拳頭大小，朝向左前下方呈現草莓形的尖突形狀。右側（左心房、心室）為肺輸送靜脈血液，左側則為全身輸送動脈血液。（動脈＝血液自心臟流出的血管。靜脈＝血液流回心臟的血管）。

胃＝負責用酸液溶解從口中攝取的食物，並加以保存。位置在軀體的上左側，看起來像是一個鼓起的袋狀外觀。

小腸＝十二指腸、空腸、迴腸的總稱。負責吸收被消化液溶解的營養素，透過蠕動運動（※）將食物送到大腸。外觀是5～7米長的管狀外觀。

大腸＝盲腸、昇結腸、橫結腸、降結腸、乙狀結腸、直腸的總稱。負責吸收營養素，進行水分調節，並形成便塊。全長約1.5米左右的管狀外觀。在長軸方向上有帶狀的凹槽（結腸帶），並在周圍排列許多圓形的膨脹隆起形狀（結腸袋）。

提到胸腹部內臟，即使是學習美術解剖學的人也會有人怎麼樣也無法接受。無法接受的人，似乎是因為覺得內臟「很噁心」。像這種噁心的感受，大概是因為與恐怖、奇異怪誕的表現重疊在一起，造成心因

※肌肉的收縮與鬆弛引起的運動方式。這裡指的是人類的消化道管壁所產生的運動。

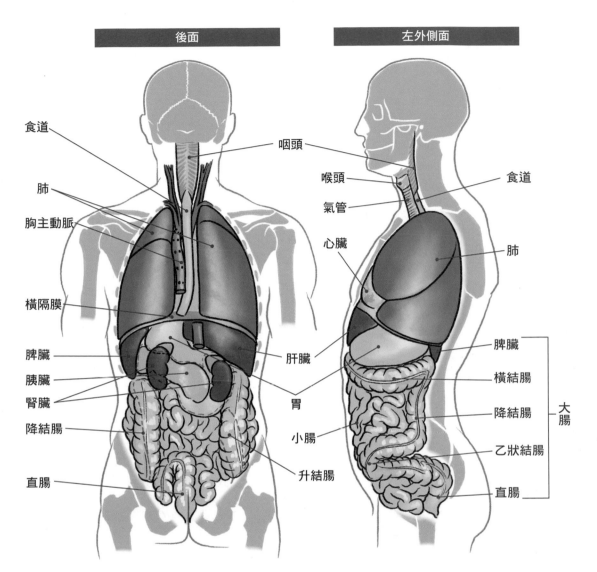

後面

左外側面

食道
肺
胸主動脈
橫隔膜
脾臟
胰臟
腎臟
降結腸
直腸

咽頭
喉頭
氣管
心臟
肝臟
胃
小腸
升結腸

食道
肺
脾臟
橫結腸
降結腸
乙狀結腸
直腸

大腸

胰臟＝分泌胰液（消化液之一）的器官。與十二指腸相連。外觀看起來像脂肪和腺體一樣。

肝臟＝負責儲藏腸道所吸收的營養素、解毒、合成膽汁（消化液之一）。看起來和料理的豬肝一樣的質感。

膽囊＝位於肝臟的下面，負責儲存膽汁，膽汁是土黃色的，會影響糞便的顏色。看起來像一個枇杷形狀的袋子。

腎臟＝從血液中過濾代謝物，生成尿液。形狀看起來像蠶豆，左右各一個，兩者在體內的位置高度有一根肋骨的差異。上緣有一個三角形的腎上腺。

膀胱＝暫時儲存從腎臟通過輸尿管運送過來的尿液。外形呈倒三角錐型。

脾臟＝負責破壞血液中老舊的血球，儲存血小板。位置在胃的後面，形狀與腎臟相似，但整體呈現缽型。

性影響，也就是說是刻板印象造成的影響很大。不管我們對於胸腹部內臟的好惡如何，也無法否認內臟是自己身體裡也有的維持生命的器官。從造形作品的角度來看，軀體的骨骼和肌肉也是建立在內臟的體積之上。

女性的骨骼（7.5頭身）

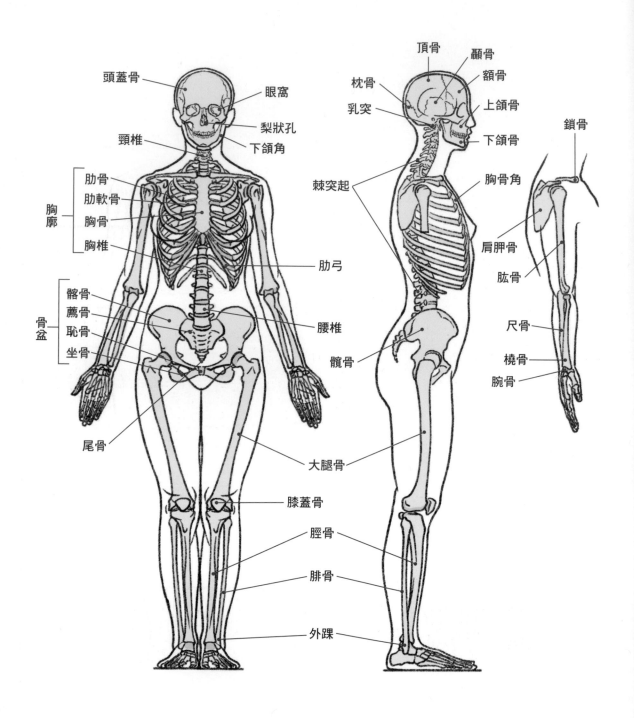

頭蓋骨
眼窩
頸椎
梨狀孔
下頜角

胸廓
肋骨
肋軟骨
胸骨
胸椎

肋弓

骨盆
髂骨
薦骨
恥骨
坐骨

腰椎

尾骨

大腿骨

膝蓋骨

脛骨

腓骨

外踝

頂骨
顳骨
額骨
枕骨
上頜骨
乳突
下頜骨

棘突起

胸骨角

肩胛骨

肱骨

鎖骨

尺骨
橈骨
腕骨

髖骨

女性骨骼一般來說骨盆寬度較寬，隨之胸廓寬度和肩寬則較窄。與男性相較之下，給人一種纖細的印象，骨骼隆起部位的形狀也比較平緩。

154

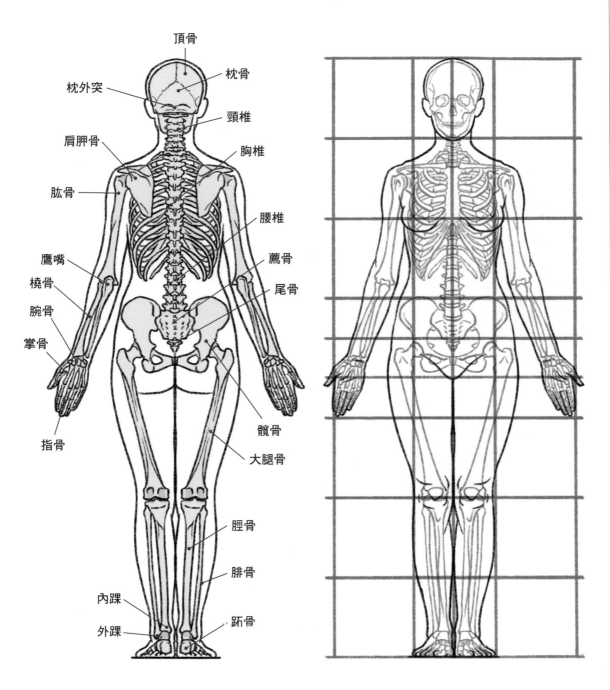

頂骨
枕骨
枕外突
頸椎
肩胛骨
胸椎
肱骨
腰椎
鷹嘴
薦骨
橈骨
尾骨
腕骨
掌骨
指骨
髖骨
大腿骨
脛骨
腓骨
內踝
跗骨
外踝

男性的骨骼請參照前作的《透過素描學習美術解剖學》（第10～11頁）。

女性的肌肉

紅色＝肌肉
黃色＝脂肪

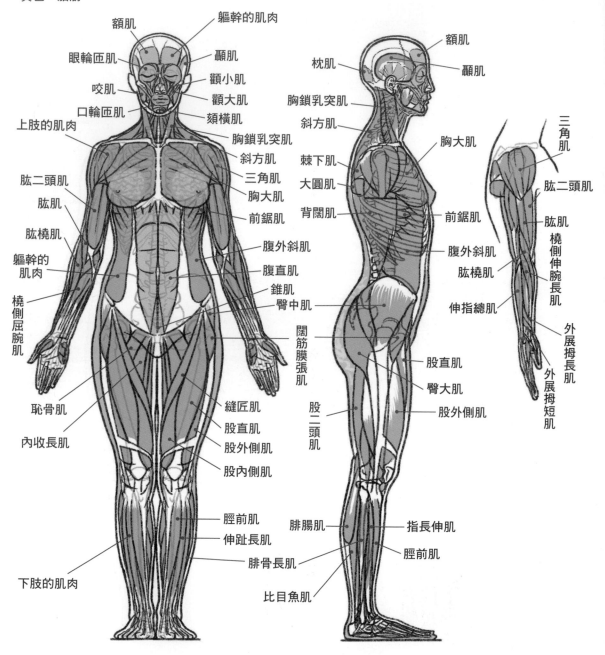

額肌
軀幹的肌肉
眼輪匝肌
顳肌
顴小肌
咬肌
顴大肌
口輪匝肌
頰橫肌
上肢的肌肉
胸鎖乳突肌
斜方肌
肱二頭肌
三角肌
肱肌
胸大肌
肱橈肌
前鋸肌
軀幹的肌肉
腹外斜肌
腹直肌
錐肌
橈側屈腕肌
臀中肌
闊筋膜張肌
恥骨肌
縫匠肌
內收長肌
股直肌
股外側肌
股內側肌
脛前肌
伸趾長肌
腓骨長肌
下肢的肌肉

枕肌
額肌
顳肌
胸鎖乳突肌
棘下肌
大圓肌
背闊肌
胸大肌
前鋸肌
腹外斜肌
肱橈肌
伸指總肌
股直肌
臀大肌
股外側肌
股二頭肌
腓腸肌
指長伸肌
脛前肌
比目魚肌

三角肌
肱二頭肌
肱肌
橈側伸腕長肌
外展拇長肌
外展拇短肌

女性一般與男性相較之下，皮下脂肪量較多，從體表上很難觀察到肌肉的起伏和凹溝等形狀。特別是在軀體部分以及上臂、臀部等四肢接近軀幹的部分的脂肪會比較肥厚。

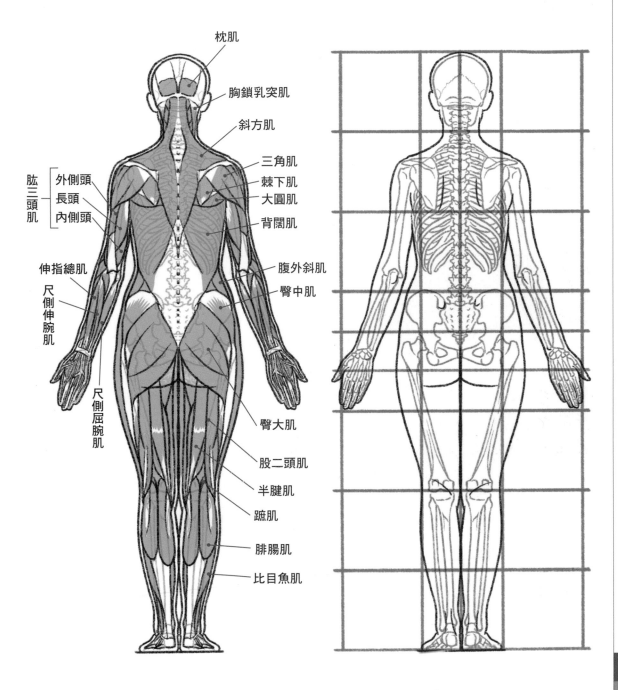

枕肌

胸鎖乳突肌

斜方肌

三角肌

棘下肌

大圓肌

背闊肌

肱三頭肌 { 外側頭 長頭 內側頭 }

腹外斜肌

臀中肌

伸指總肌

尺側伸腕肌

尺側屈腕肌

臀大肌

股二頭肌

半腱肌

蹠肌

腓腸肌

比目魚肌

基本上和男性的配置相同。男性的肌肉請參照《透過素描學習美術解剖學》（第24～25頁）。

外出取材

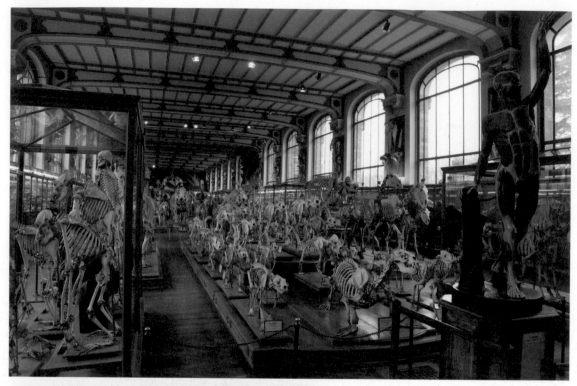

法國國立自然史博物館

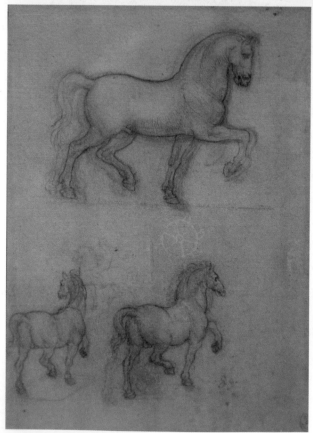

李奧納多・達文西《溫莎手稿》西元1485-1490年左右

為了達到更好的表現，外出取材實際的動物吧！最簡單方便的方法是觀察自己飼養的動物，或是前往動物園取材。

基本上是藉由素描、拍照記錄等方式，不斷增加有可能運用在作品上的觀察資料。動物很難按照自己的想法擺出姿勢，所以需要花費一些時間。在反覆觀察動物同樣的動作的過程中，應該能找出適合表現的值得一看的姿勢。

動物園的動物有時會有自己的專屬名字。記住名字的話，下次取材時，就會更容易判別個體。而且還會有和動物像是互相認識，產生親近的感覺。

如果是馬或牛等動物，也可以在騎馬體驗或是牧場之類與動物園不同的環境下近距離接觸。

作者前往婆羅洲叢林取材時的照片。

如果覺得只是觀察圈養的動物不夠的話，那就前往森林或叢林等地，觀察野生動物吧！如果是海外旅行的話，有相關行程的旅行團可以選擇。在旅行取材的過程中，也會有無法見到目標動物的情況，所以運氣也是必要的。野生動物與圈養動物相較之下，毛色更鮮豔，動作也更生動。動物們在大自然中過著怎樣的生活呢？親身去了解一次也是一種很好的學習。

如果想要了解骨骼等內部構造，那就去參觀科學博物館或自然史博物館吧！只要對解剖學知識了解到一定程度，相信就會有各種各樣的新發現。

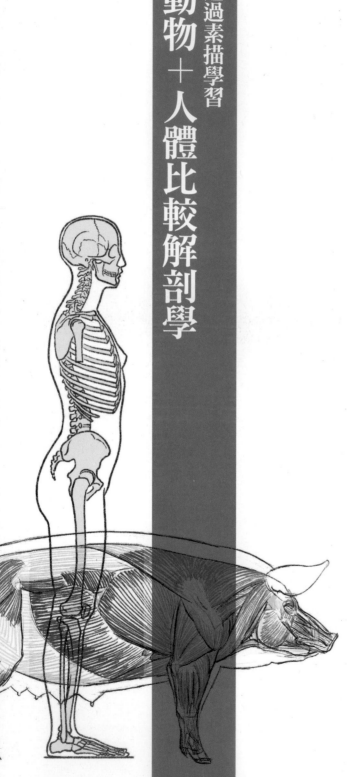

加藤公太（KATOU KOUTA）

1981年出生於東京都。美術解剖學者、插畫家、平面設計師。2008年畢業於東京藝術大學設計科。2014年東京藝術大學研究所美術解剖學研究室結業。現任順天堂大學解剖學・生物構造科學講座助教、東京藝術大學美術解剖學研究室非專任講師。主要著作有《名画・名彫刻で学ぶ美術解剖学》（2021年／SBクリエイティブ）、《透過素描學習美術解剖學（2022年／繁中版 北星圖書出版）》《美術解剖学とは何か》（2020年ハトランスビュー）等等。

小山晋平（KOYAMA SINNPEI）

1985年出生於岩手縣。美術家、美術解剖學家（主要是鳥類的比較解剖）。2008年東京藝術大學繪畫系油畫專攻畢業。2019年東京藝術大學研究所美術解剖學研究室期滿結業。現在是東京藝術大學美術解剖學研究室非專任講師。主要翻譯著作有『エレンベルガーの動物解剖学』（2020年／ボーンデジタル）。

國家圖書館出版品預行編目 (CIP) 資料

透過素描學習：動物＋人體比較解剖學／加藤公太・小山晋平著；楊哲群翻譯 . -- 新北市：北星圖書事業股份有限公司，2023.04
160 面；18.2×25.7 公分
ISBN 978-626-7062-39-5（平裝）

1.CST: 藝術解剖學

901.3 111013742

透過素描學習
動物＋人體比較解剖學

作　　者	加藤公太、小山晋平	
翻　　譯	楊哲群	
發　　行	陳偉祥	
出　　版	北星圖書事業股份有限公司	
地　　址	234 新北市永和區中正路 462 號 B1	
電　　話	886-2-29229000	
傳　　真	886-2-29229041	
網　　址	www.nsbooks.com.tw	
E−MAIL	nsbook@nsbooks.com.tw	
劃撥帳戶	北星文化事業有限公司	
劃撥帳號	50042987	
出 版 日	2023 年 04 月	
I S B N	978-626-7062-39-5	
定　　價	500 元	

如有缺頁或裝訂錯誤，請寄回更換。